剪映
手机短视频实战

何坤　编著

U0274659

清華大学出版社
北京

内 容 简 介

本书介绍利用剪映 App 对短视频进行编辑和润色，并解决剪映后期剪辑核心问题的方法与技巧，内容涵盖从剪映 App 基本操作，到音频编辑、添加字幕、后期调色、特效制作、动感视频卡点、个人风采短片、片头镜头切换效果及道具和模板特效，帮助读者快速上手剪映App，并剪辑出爆款短视频，实现从新手到高手的转变。

本书适合喜欢拍摄与剪辑短视频的读者，特别是想通过手机快速剪辑、制作爆款短视频效果的读者，也可以作为高等学校视频剪辑相关专业的教材。

图书在版编目（CIP）数据

剪映手机短视频实战 / 何坤编著 . —北京：清华大学出版社，2024.1
ISBN 978-7-302-65324-0

Ⅰ . ①剪… Ⅱ . ①何… Ⅲ . ①移动电话机 – 摄影技术 ②视频编辑软件 Ⅳ . ① J41
② TN929.53 ③ TN94

中国国家版本馆 CIP 数据核字（2024）第 038912 号

责任编辑：袁勤勇 杨 枫
封面设计：刘 键
责任校对：申晓焕
责任印制：曹婉颖

出版发行：清华大学出版社
 网 址：https://www.tup.com.cn，https://www.wqxuetang.com
 地 址：北京清华大学学研大厦 A 座 邮 编：100084
 社 总 机：010-83470000 邮 购：010-62786544
 投稿与读者服务：010-62776969，c-service@tup.tsinghua.edu.cn
 质量反馈：010-62772015，zhiliang@tup.tsinghua.edu.cn
印 装 者：北京博海升彩色印刷有限公司
经 销：全国新华书店
开 本：170mm×240mm 印 张：15 字 数：286 千字
版 次：2024 年 2 月第 1 版 印 次：2024 年 2 月第 1 次印刷
定 价：68.00 元

产品编号：101225-01

前　言 ⊠

随着社交媒体的普及，短视频已经成为人们日常生活中不可或缺的一部分。在这个时代，短视频已经成为人们表达自己、分享生活、传递信息的重要方式。而本书就是为了帮助读者更好地掌握短视频的制作技巧，从而制作出更加精美、有趣、有吸引力的短视频。

短视频的兴起，不仅改变了人们的生活方式，也改变了传统媒体的格局。短视频的制作和传播，已经成为一种新的文化和生活方式。在这个时代，每个人都有机会成为一名短视频制作人，通过自己的创意和努力，制作出令人惊艳的短视频作品。然而，短视频制作并不是一件简单的事情。要制作出一部优秀的短视频作品，需要掌握一定的技巧和方法。这就是编写本书的目的，希望能够帮助广大短视频爱好者更好地了解短视频制作的基本流程和技巧，提高短视频制作的水平和质量。

本书详细介绍了用剪映 App 制作短视频的主要方面，包含短视频制作的基础知识、剪辑技巧、音乐配合、特效应用等。

本书共 10 章，从以下几方面进行介绍。

第 1~5 章为基础部分，介绍剪映 App 的软件基础。这一部分介绍剪映 App 的软件功能，包括剪辑、音频编辑、添加字幕、后期调色、特效制作等一些基础的短视频制作技巧。这些内容是拍摄好短视频的基础，掌握好这些技法，可以让短视频更加生动、有趣。

第 6~10 章为应用部分，介绍短视频的应用技巧。这一部分介绍一些剪映 App 在短视频实操中的案例，包括特效制作、卡点技巧、个人风采短片、片头镜头切换效果及道具和模板特效等。这些技法可以让短视频更加有特色和个性化，同时也可以更好地表达创作者的创意和想法。

读者可以通过扫描二维码的方式获取增值服务，附配资源包括 PPT 课件、视频教程、素材等。

本书案例均配有视频讲解，希望读者在学习本书内容的过程中，配合视频讲解，并能够保持耐心和热情，不断地探索和尝试，相信读者一定能够制作出令人

惊艳的短视频作品。祝愿大家在短视频制作的道路上越走越远，越走越好！

　　本书由西安翻译学院何坤老师编著。本书内容丰富、结构清晰、参考性强，讲解由浅入深且循序渐进，知识涵盖面广又不失细节，非常适合作为视频剪辑相关课程教材。

　　由于作者水平有限，书中疏漏和不足在所难免，恳请读者批评指正。

<div style="text-align:right">

何　坤

2023 年 9 月

</div>

目 录

剪映手机短视频实战

短视频的策划与构图技巧

短视频是指在各种新媒体平台上播放的、适合在移动状态和短时休闲状态下观看的、高频推送的视频内容，播放时间几秒到几分钟不等。短视频内容融合了技能分享、幽默搞怪、时尚潮流、社会热点、街头采访、公益教育、广告创意、商业定制等主题。由于播放时间较短，可以单独成片，也可以成为系列栏目。

1.1　短视频的制作流程

一谈到短视频的拍摄，大家首先想到的多是设计剧本，实际上，拍摄短视频首先需要的是组建一个团结高效的团队，通过借助众人的智慧，才能够将短视频打造得更加完美。

1.1.1　制作团队的搭建

制作短视频需要做的工作很多，包括前期准备、内容策划、拍摄剪辑、内容分发、变现和粉丝转化等，具体制作流程可以参考图 1.1。具体需要多少人员，是根据拍摄的内容来决定的，一些简单的短视频即使一个人也能拍摄，如体验、测评类的视频。因此，在组建团队之前，需要认真思考拍摄方向，从而确定团队需要哪些人员，并为他们分配任务。

例如，拍摄的短视频为演绎类，每周计划推出 2~3 集内容，每集为 5 分钟左右，那么团队安排 4~5 个人就够了，设置编导、拍摄、剪辑及运营岗位，然后针对这些岗位进行详细的任务分配。

编导：负责统筹整体工作，如策划主题、督促拍摄、确定内容风格及方向。

拍摄：主要负责视频的拍摄工作，同时还要对摄影相关的工作（如拍摄的风格及工具等）进行把控。

剪辑：主要负责视频的剪辑和加工工作，同时也要参与策划与拍摄工作，以便更好地打造视频效果。

运营：在视频打造完成后，负责视频的推广和宣传工作。

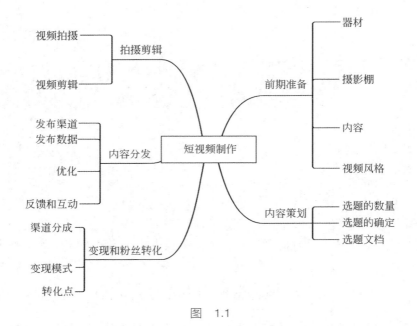

图　1.1

1.1.2　剧本的策划

短视频成功的关键在于内容的打造，剧本的策划过程就如同写一篇作文，需要具备主题思想、开头、中间及结尾，情节的设计就是丰富剧本的组成部分，也可以看成小说中的情节设置。一部成功的、吸引人的小说必定少不了跌宕起伏的情节，剧本也是一样。在进行剧本策划时，需要注意以下两点。

（1）在剧本构思阶段，就要思考什么样的情节能满足观众的需求，好的故事情节应当是能直击观众内心，引发强烈共鸣的。掌握观众的喜好是十分重要的一点。

（2）注意角色的定位，在台词的设计上要符合角色性格，并且有爆发力和内涵。

1.1.3　视频的拍摄

在视频拍摄前，需要拍摄人员提前做好相关准备工作。例如，如果是拍摄外景，就要提前对拍摄地点进行勘察，看看哪个地方更适合视频的拍摄。此外，还需要注意以下几点。

（1）根据实际情况，对策划的剧本进行润色加工，不断完善，以达到最佳效果。

（2）提前安排好具体的拍摄场景，并对拍摄时间做详细的规划。

（3）确定拍摄的工具和道具等，分配好演员、摄影师等工作人员，如有必要，

可以提前练习一下台词、表演等。

1.1.4 后期处理

对于视频而言，剪辑是不可或缺的重要环节。在后期剪辑中，需要注意的是素材之间的关联性，如镜头运动的关联、场景之间的关联、逻辑的关联及时间的关联等。剪辑素材时，要做到细致、有新意，使素材之间衔接自然又不缺乏趣味性。

在对短视频进行剪辑包装时，不仅要保证素材之间有较强的关联性，其他方面的点缀也是必不可少的。剪辑包装短视频的主要工作包括以下几点。

（1）添加背景音乐，用于渲染视频氛围。

（2）添加特效，营造良好的视频画面效果，吸引观众。

（3）添加字幕，帮助观众理解视频内容，同时完善视觉体验。

1.1.5 内容发布

如果是手机拍摄的视频，那么上传和发布就更加便捷简单。以抖音为例，单击屏幕下方的＋按钮，如图 1.2 所示，可进入视频发布界面，在上方可以输入与短视频内容相关的文案，或添加话题、提醒好友，以吸引更多人进行观看，设置完成后发布即可，如图 1.3 所示。

图 1.2

图 1.3

视频上传成功后，可在动态中预览上传的视频，并进入分享界面，将视频同步分享到其他社交平台上，如微信朋友圈等。如果希望自己创作的内容被更多人发现、欣赏，就要学会广撒网，在渠道上多下功夫。

1.2　短视频内容的策划

一个短视频能够让用户认可的理由无非是符合了人性认知原理。人性认知原理是由美国心理学家马克在 20 世纪 50 年代发表的一篇论文中首先提到的。具体来讲，他把人的需求分为 5 方面，包括身体需求、心理需求、社会需求、自尊需求和自我需求，其实所有刷屏级、火爆级、热议级的短视频，从底层逻辑来讲都符合了马克的人性认知原理。今后我们要制作属于自己的优质短视频，首先要弄清楚内容到底符合了人性认知原理中的哪个需求，这一点至关重要。图 1.4 所示为人性认知的 5 层含义。

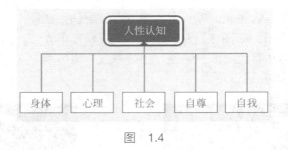

图　1.4

1.2.1　身体需求

身体需求就是所谓的衣食住行，可以理解为美食、购物、医疗、出行等。

帅哥美女是抖音里最受欢迎的内容，直接影响到人的感官，满足了普通人对美好的向往。

衣食住行的短视频，美女帅哥健康类短视频，是人性认知原理的第一类。这里先来看两个同类型，且策划的相当成功的短视频，一个是美食类，把厨艺和纯天然美食表现得淋漓尽致，另一个是美景旅行类，优美的风景让人流连忘返，如图 1.5 所示。

这类视频通常在展现美貌和美好生活，没有深刻的内容，容易让人上瘾的原因是大众都喜欢追逐漂亮的容颜和美食、美景，这都属于人性认知的第一层含义。

图 1.5

1.2.2 心理需求

心理的需求，从字面上来讲，就是心理安慰、心灵鸡汤、财产安全、道德保障、家庭生活等。

这里的心理需求包括一切自我内心的需求，与这一层需求吻合的短视频内容是传授职场知识、育儿经验，或是避免个人财产损失的科普传达，都是符合了每个人对于心理健康需求的期望，这类内容才会受到欢迎与关注。类似这种需求的短视频主要内容和制作质量比较优秀，都可以比较容易地在短视频平台上吸引用户的注意。在这里列举两个比较好的相关账号供大家参考和借鉴。一个是心灵鸡汤短视频，用比较提气的语言鼓励观众，还有一个是理财小知识的短视频，用一些小故事介绍理财防诈骗的小常识，效果非常好，如图 1.6 所示。

1.2.3 社会需求

人生活在社会中，人与人之间的交往，人与人之间的情感都属于社会需求。社会需求可以理解为我们与他人的关系，只要符合这一点，都会受到大众的欢迎。这类需求包括以亲情、友情、爱情为核心的故事类视频，以搞笑为核心的记录类视频，与多人互动为核心的合拍类视频。这些需求都是为了满足个人的社交需求。搞笑类短视频大多是披着搞笑的外衣，讲述一段关系的内容。故事类短视频要么记录两个人精彩的感动点滴，让大家共鸣，要么记录一段可望而不可即的爱情等。合拍类视频就是让自己与他人以同一种内容呈现在一起，产生另外一种喜剧效果。

图　1.6

总之，只要符合讲述人与人之间关系的内容都符合人性认知原理。

下面是两个案例，分别是以上述 3 类元素为核心的热门短视频内容，让大家看看这些视频的具体表现形式，看看自己适合拍摄哪一类的短视频作品。第一个是同学聚会的短视频，通过剧情反转让人哭笑不得，另一个是情感类短片，让人看后引发反思，如图 1.7 所示。

图　1.7

1.2.4 自尊需求

自尊需求包括提升个人信心，对他人的尊重，被他人尊重，延伸来说就是自尊，承认个人地位等。

这一类需求可以理解成为了让自己变得更好，或是让别人给予自己肯定的需求。短视频内容集中体现的是才艺展示、神奇的个人经历等。这种需求是双方的需求，换句话说，创作者要通过这些内容来证明自己，而观看者也愿意通过这些内容去激励自己。才艺展示对于普通短视频创作者的门槛要求更高一些，而励志经历和名人语录的短视频相对容易制作。

这里列举了一个比较典型的短视频内容，这个短片展示了博主自律的成长过程，如图 1.8 所示。自律是大家经常聊起的话题，包括早睡早起、戒烟戒酒、坚持锻炼、每天背单词学英语等，我们每时每刻都在对自己说：要变得更好。

视频中所传递出的正能量如果让观众对生活更充满自信与热情，或者对一些事情有所领悟，那就说明这些视频满足了观众的需求。

1.2.5 自我需求

自我需求是最高层次的需求，是指实现个人理想或发挥个人的能力，这类需求是对自我的突破，或是道德层面真善美的至高体现，是一般人可望而不可即的。这类短视频内容是为了完成一项任务，超出常人的范围或者是在公益方面的贡献等。

这里列举一个典型的短视频案例供大家分析和借鉴，这是一条小姐姐做好事不留名的短片，如图 1.9 所示。

图 1.8

图 1.9

上面介绍的这些案例给我们创作短视频带来哪些启发呢？我们知道，成功的短视频创作都不是信马由缰随便做出来的，它的成功一定是符合了人性的底层逻辑和认知。短视频创作之前不知道拍什么，我们可以根据人性认知原理对号入座，来选取适合我们的元素进行短视频的创作。围绕这些短视频底层逻辑去创作，创作就不会跑偏或者是背道而驰。

1.3 短视频内容的呈现方式

下面介绍短视频内容的呈现方式，也就是通过什么样的方式将短视频内容展示出来，先来分析几个不同展示方式的短视频账号。

1.3.1 图文呈现型

图文呈现型用纯文字、纯图片方式呈现，比较适合种草推荐，情感、价值输出，正能量等，如图 1.10 所示。

图 1.10

图文呈现型主要是阐述作者的观点，因为图文视频的门槛比较低，有太多的同质化内容，平台一般对这种图文视频的推荐量越来越少，权重越来越低，因此不建议用图文呈现方式。

1.3.2　配音呈现型

配音呈现型用抒情或变声的方式给视频配音。这种短视频适合搞笑、情感、音乐、萌宠等内容，如图 1.11 所示。

图　1.11

配音呈现型包括正常的配音或抒情、变声等，如抖音常见的一些对口型视频，对抒情文字的一些朗读，还有对萌宠的人格化的配音等。

1.3.3　人物呈现型

人物呈现型就是用真人演绎，适合颜值、萌娃、搞笑、美妆、健身、母婴、汽车、唱歌、舞蹈、运动等内容，如图 1.12 所示。

这种类别多为真人出镜，因为创作的视频都是给人看的，人与人之间的直接沟通和互动才能够引起共鸣，用户看到真人的视频呈现能更全面地了解作者的喜怒哀乐，才会引发自身更多的情绪，从而引起点赞和关注。

1.3.4　虚拟呈现型

虚拟呈现型就是用虚拟 IP 或动漫形象等形式进行呈现。这种类型适合科技、动漫、游戏、故事等内容，如图 1.13 所示。

图　1.12

图　1.13

虚拟呈现型的门槛比较高，只能是专业机构来制作，不建议普通人来制作，因为制作周期长，个人很难持续跟进发布优质的同类型视频。

1.3.5　其他呈现型

其他呈现型就是用混剪的方式将视频画面合在一起，适合旅游、美食、创意、科技、娱乐等内容，如图 1.14 所示。

图　1.14

对于新手来说，学习了本节之后，对于人设的定位以及如何更好地展示自己已经有了一定的认知，相信很多人都迫不及待想要大干一场，但是想要做好短视频，找准自己的人设和展示形态，还要有一个漫长的摸索过程，建议新手从模仿开始，先模仿，再改编，最后优化创新。首先找到所定位的行业排名靠前的账号，分析它火的原因，进行模仿，让创作者快速找到感觉；然后尝试找到自身的差异（优势），并结合这个差异形成自己的特点，结合抖音上的热点和爆款不断优化自己的作品，最终形成自己的特色。

1.4　拍摄中的构图技巧

构图是什么？这几乎是每一位初学者都会问到的一个问题，简单来说，构图就是将拍摄主体合理布局，达到表现主题的目的，从而引导观众的视线，发现作者的创作意图。一个好的构图离不开最基本的点、线、面，在拍摄过程中，拍摄者可以根据现场的环境灵活地运用这些基本元素，从而得到一个满意的作品。

1.4.1　用好透视

两条平行线是永远不会相交的，但是，在绘制或拍摄表现透视的图像中，似乎现实中的平行线是可以相交的，这叫作线性透视。画面中的"消失点"即为这些线在远处表现成的相交的点。

拍摄视角是表现透视的主要因素。主体越近，拍摄出来的效果越大。用相机镜头记录被摄物体的形象，其结果与人的视觉相似。但是如果在表现被摄体时，换用长焦距镜头，那么，远近之间的距离感就会显得缩短，透视感显得淡化了。由于这种透视压缩的现象，与人们正常的视觉效果不一样，所以常会使作品产生不同的效果。如图 1.15 所示，在现实中它们是平行的，却产生出一种画面纵深感。

1.4.2　用好比例

在现实中，通过和特定对象进行参照来获得物体的大小标准。在图像中也一样，如果没有大小的标准，观看者就没有参考，而只能猜测这个事物是多大还是多小。摄影师利用这种特点，在图像中去掉主体以外的部分，形成有趣的效果，从而创造了一个比例不明确的事物。

大小和比例为摄影师提供了大量创作艺术品的机会。摄影师利用大小和比例创造了极致尺寸的图像。如图 1.16 所示，车在画面中占据了很小的位置，能体现出整个画面的宽阔。

图　1.15

图　1.16

1.4.3　点：以小见大

依靠各种元素的完美组合可以创作出优秀的摄影作品。在摄影构图中，点可以是一个小光点，也可以是任何一个小的对象。例如，海滩上的鹅卵石即可成为画面中的一个点。

点由于在一个均为空地方的图像上成为唯一的细节中心，从而将观众的注意力都吸引到它身上。存在单个点的图像传达的信息一般是孤立的。

图像中很少通过在一个均匀的背景上利用单个点来构图。单纯地用单个点来构图可以使图像得到一些最具戏剧性的效果。如图 1.17 所示，画面中的人物形

成了一个点，虽然很小但是很显眼。

1.4.4 线：视觉牵引

在摄影中，线可以是真实的，也可以是虚拟结构。如果将第二个点引入图像中，在这个点和现有点之间就立即建立起一种关系。现在它们不再是孤立的点了，它们被一条虚拟线连接起来，这条虚拟线叫作视线。在摄影构图中，虚拟线和实际线同等重要。

一切物体都是由线条构成的，如房屋由纵横的线条构成；山峰、河流由曲线线条构成；树木由垂线条构成；圆球由弧形线条构成；物体运动时，线条就发生变化，如人站立时是垂线条而跑步时就变为斜线条。掌握线条的结构变化，对照片的画面构图有重要作用。

1. 水平线

水平线能够使人的视觉从左到右或从右到左观察，产生广阔、平静的感觉。例如大海、草原、秧田、麦地，其线条结构都是水平线条，如图 1.18 所示。

图　1.17

图　1.18

2. 垂直线

垂直线能够使人从上到下或从下到上感觉景物的形象，给人以庄严、伟大的感觉。例如粗壮的大树、矗立的烟囱、巍巍的井架、高大的塑像等，在画面上都呈垂直线条，如图 1.19 所示。

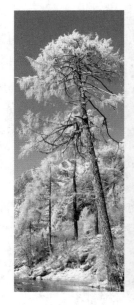

图　　1.19

3. 斜线

　　斜线景物在画面上如呈现斜线结构，画面的空间一端就会明显地产生扩大或缩小，给人们以动的感觉。斜线可以把人们的视线引向空间深处，形成近大远小的视觉感受，如图 1.20 所示。

图　　1.20

4. 曲线

曲线能给人以曲折、跳跃、激烈的感受，增加画面的美感。起伏的群山、奔腾的大海、蜿蜒的小道、弯曲的河流都是曲线结构。曲线能生动地反映出景物的特征，如图 1.21 所示。

图　1.21

1.4.5　形状：面的概念

一团光、一片纹理或一个色块都可以表现为形状。和线条一样，图像中也可以存在实际形状和虚拟形状。可以通过在形状的角落处增加新的点来创造新的形状，从而在画面中围起一个新的区域。

艺术家将形状分为几何形状和自然形状。抽象形状一般是已经以某种方式简化的自然形状。摄影师也常拍摄一个具有另一种事物形状的事物，这些图像使人们产生视觉幻想，从而吸引人们的注意力。

线、形状、色调、形体、纹理和复杂度都参与到平衡作用中，很难将它们量化，但在具有良好构图的图像中却易于识别。位置也起到重要的作用，假设给出两个同样的元素，则靠近边缘的元素会被认为更具有"吸引力"。如图 1.22 所示，鸽子和光圈形成了美妙的画面。

图　1.22

1.4.6　色彩：冷暖搭配

　　色彩主要被分为暖色、冷色和中间色 3 种。红、橙、黄以及以红、橙、黄为主要成分的色彩被称为暖色；蓝、青以及主要含有蓝、青成分的色彩被称为冷色；绿和紫被称为中间色。由此可知，要得到暖色调效果的照片，可以利用红、橙、黄等暖色或者主要含有这些色彩成分的色调。

　　摄影师可以根据自己的拍摄需要，对人物主体的服装进行挑选。如果想要表现暖色调的效果，可以挑选红色、橙色等颜色的衣服，这样容易拍摄出暖色调的效果。另外，摄影师还需要挑选与人物主体搭配得当的背景：如果是在室外，可以选择在下午三四点左右，阳光比较柔和、温暖的时候拍摄；如果是在室内，可以利用红色或者黄色的灯光来进行暖色调设计。当然，除了在拍摄过程中进行一定的灯光和造型设计外，摄影师还可以通过使用后期软件的处理来得到想要的效果。如图 1.23 所示，叶子的红色与天空蓝色形成对比，橙子之间形成了有趣的构图。

图　　1.23

剪映 App 基本操作

剪映 App 是抖音推出的在手机端使用的一款视频剪辑软件。相较于剪映专业版，剪映 App 的界面及面板更为简要明了，布局更适合手机端用户，也更适用于快速剪辑和发布短视频，能帮助用户更快速地编辑短视频，更高效地制作特效并发布视频。

2.1 初识剪映 App

在使用剪映 App 进行后期编辑之前，首先需要对这个软件有一个基础的了解，下面带领大家认识剪映 App，并简要介绍该软件的使用方法。

作为抖音推出的剪辑工具，剪映 App 可以说是一款非常适用于视频创作新手的剪辑"神器"，它操作简单且功能强大，同时与抖音的衔接应用也是其深受广大用户喜爱的原因之一。

剪映 App 与剪映专业版（PC 端）的最大区别在于二者基于的用户端不同，因此界面的布局势必有所不同。相较于剪映专业版，剪映 App 基于手机屏幕，虽然屏幕较小，但是为用户呈现的功能更为简洁、直观，可以直接连接到手机相册中，即拍即编辑，这是 PC 端软件所不具备的优势。图 2.1 和图 2.2 所示分别为剪映 App 和剪映专业版的工作界面展示效果。

剪映 App 的诞生时间较早，目前既有的功能和模块已趋于较为完备的状态，而剪映专业版由于推出的时间不长，部分功能和模块还处于待完善状态，但相信随着用户群体的不断壮大，其功能会逐步更新和完善。

图 2.1

图 2.2

2.2 剪映 App 的工作界面

启动剪映 App 后，首先映入眼帘的是首页界面，本节介绍剪映 App 的工作界面和功能。

2.2.1 认识剪映 App

创建与管理剪辑项目，是视频编辑处理的基本操作，也是各位新手用户需要优先学习的内容。下面介绍在剪映 App 中创建与管理剪辑项目的操作方法。

Step01 启动剪映 App，在首页界面中单击"开始创作"按钮。

Step02 进入"照片视频"界面，此时可以选择手机相册中的素材文件，这里选择两段视频文件，单击"添加"按钮，如图 2.3 所示。也可以将素材进行分屏排版，单击"分屏排版"按钮可以进入分屏页面进行分屏设置，如图 2.4 所示。

Step03 在打开的视频编辑界面中，选中的两段视频已经排在界面下方的"时间轴"中，这样就完成了素材的调用。用户可以随时单击 + 按钮添加素材，并进行编辑处理，如图 2.5 所示。

Step04 单击视频编辑界面左上角的 ✕ 按钮，可以返回首页，此时可以看到刚刚创建的剪辑项目被存放到了"本地草稿"的"剪辑"区域，如图 2.6 所示。长按该项目可以进入选择模式，单击项目下方的标题栏右侧按钮，可以打开命令列表，进行"上传""重命名""复制草稿""剪映快传""删除"等操作，如图 2.7 所示。

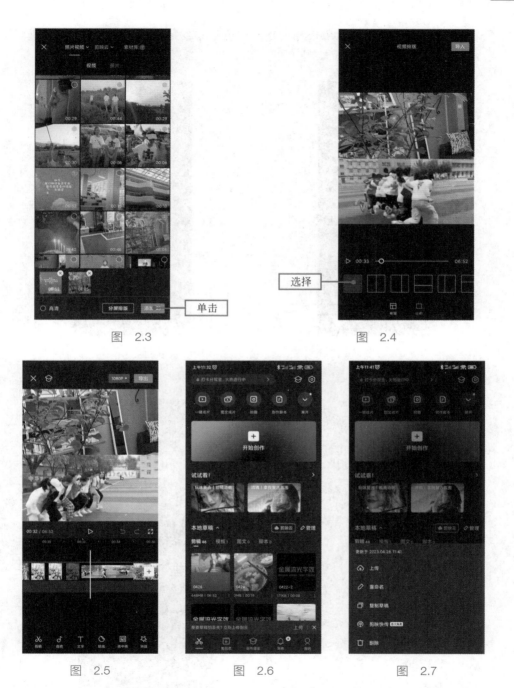

图 2.3

图 2.4

图 2.5

图 2.6

图 2.7

Step05　在命令列表中,选择"重命名"命令,然后修改剪辑项目的名称为"毕业",如图 2.8 所示。

Step06 在命令列表中，选择"复制草稿"命令，在"本地草稿"的"剪辑"区域将得到一个副本项目，如图 2.9 所示。

图 2.8

图 2.9

2.2.2 编辑界面

在创建剪辑项目后，即可进入剪映 App 的视频编辑界面，如图 2.10 所示。

1. 工具栏

工具栏位于编辑界面的下方，包含"剪辑""音频""文字""贴纸"等选项，如图 2.11 所示。

剪辑：单击"剪辑"按钮，用户可以对剪辑项目进行基本管理，如对素材进行分割、变速等操作，如图 2.12 所示。

音频：单击"音频"按钮，打开音乐素材列表，可以添加和编辑音频，如图 2.13 所示。

文字：单击"文字"按钮，打开文字素材列表，可以处理字幕和文字，如图 2.14

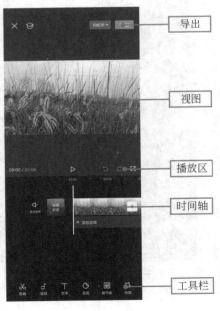

图 2.10

所示。

图 2.11

图 2.12 图 2.13

贴纸：单击"贴纸"按钮，打开贴纸素材列表，可以添加贴纸素材，如图 2.15 所示。

图 2.14 图 2.15

画中画：单击"画中画"按钮，打开画中画列表，可叠加画中画特效，如图 2.16 所示。

特效：单击"特效"按钮，打开特效素材列表，可给素材添加特效，如图 2.17 所示。

素材包：单击"素材包"按钮，打开转场素材列表，可以编辑素材预设，如图 2.18 所示。

滤镜：单击"滤镜"按钮，打开滤镜素材列表，可以给素材添加滤镜，如图 2.19 所示。

图 2.16

图 2.17

图 2.18

图 2.19

比例：单击"比例"按钮，可以对画面进行比例的设置，如图 2.20 所示。

背景：单击"背景"按钮，可以对画面进行背景处理，如图 2.21 所示。

调节：单击"调节"按钮，可以对素材进行亮度、对比度、饱和度等颜色参数的调节，如图 2.22 所示。

图 2.20

图 2.21

图 2.22

2. 视图和播放区

当用户在剪映 App 中导入素材后，可以在播放区中单击 ▶ 按钮进行播放，

单击 按钮可单独打开播放器进行播放，如图 2.23 所示。

3. 时间轴

时间轴位于视图区域的下方，是编辑和处理视频素材的主要工作区域，如图 2.24 所示。

图　2.23

图　2.24

当在时间轴上选择一个视频素材后，下方工具栏中的按钮会根据相应的素材内容进行改变。如果选择视频或图片，则弹出如图 2.25 所示的功能按钮；如果选择音频，则弹出如图 2.26 所示的功能按钮。总之，在时间轴选择不同的元素内容，下方的功能按钮会发生相应的变化。

图　2.25

图　2.26

4. 导出

单击"导出"按钮会对时间轴中的项目进行影片输出，可单击 1080P▾ 按钮进

行输出格式和参数设置，如图 2.27 所示。

图　2.27

2.2.3　剪映云

在利用剪映 App 编辑视频的时候，系统会自动将剪辑视频保存至草稿箱，可是草稿箱的内容一旦删除就找不到了，为了避免这种情况，用户可以将重要的视频发布到云空间，这样不仅可以将视频备份储存，还可以实现多设备同步编辑。

Step01　启动剪映 App，登录抖音账号，在草稿箱中勾选需要进行备份的视频，单击"上传"按钮，如图 2.28 所示。

Step02　在界面弹出的对话框中可以新建文件夹，然后单击"上传到此"按钮，如图 2.29 所示。

Step03　将视频备份至云端后，单击"剪映云"按钮，可以查看储存的视频项目，如图 2.30 所示。

Step04　在计算机上打开剪映专业版，登录同一个剪映账号，单击"我的云空间"按钮，同样可以在"我的云空间"里看见备份的视频项目。

Step05　单击视频缩览图中的"下载"按钮，将视频下载至本地，如图 2.31 所示。

Step06　跳转至主界面后，可以看到该视频项目已下载至"本地草稿"，如图 2.32 所示；用户单击视频缩览图，即可打开视频编辑界面，继续进行后期编辑，如图 2.33 所示。

图 2.28

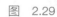

图 2.29

图 2.30

图 2.31

剪映手机短视频实战

选择

图 2.32

图 2.33

2.3 素材叠加

图 2.34

剪映 App 支持用户编辑和处理 jpg、png、mp4、mp3 等多种格式的文件,在剪映 App 中创建剪辑项目后,用户可以将计算机中或剪映素材库的视频素材、图像素材、音频素材导入剪辑项目。

Step01 启动剪映 App,在首页界面中单击"开始创作"按钮,进入"素材库"选择界面,如图 2.34 所示。

Step02 ①选择"片头"标签页,在片头列表中选择"元气出发"素材,如图 2.35 所示;②单击界面右下角的"添加"按钮,即可将该素材添加到时间轴中,如图 2.36 所示。

Step03 在时间轴右侧单击➕按钮,①在弹出的相册中选择几幅照片,②单击"添加"按钮,将选择的照片素材添加到时间轴中,如图 2.37 所示。

Step04 在时间轴中单击素材 1 的缩览图,选中素材,将素材右侧的白色拉杆向前拖动,使素材的持续时间缩短至 1s,余下素材重复上述操作,如图 2.38 所示。

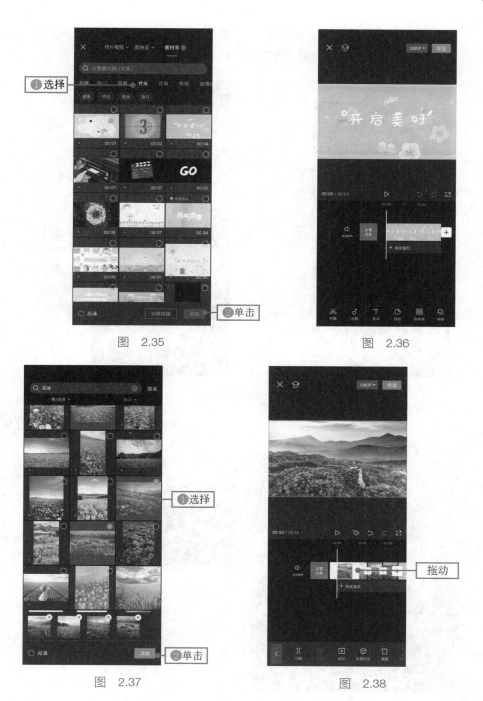

图　2.35

图　2.36

图　2.37

图　2.38

Step05　将时间线定位至最后段素材的尾端，单击 ➕ 按钮，打开素材库选项

栏，❶选择"片尾"标签页，❷在片尾列表中选择一个素材，❸单击该素材缩览图右下角的"添加"按钮，将片尾素材添加到时间轴中，如图2.39所示。

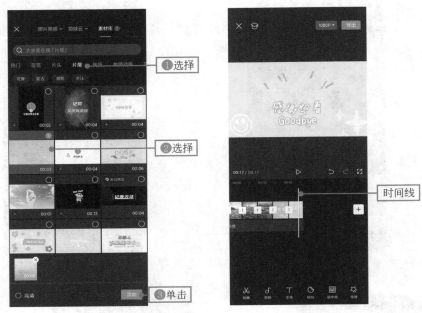

图　2.39

Step06　完成上述操作后，预览视频，效果如图2.40所示。单击右下角的按

图　2.40

钮，可全屏预览视频效果。单击"播放"按钮，即可播放视频。用户在进行视频编辑操作后，单击"撤回"按钮，即可撤销上一步操作。

2.4 素材分割

在剪映中导入素材之后，可以对其进行分割处理，并删除多余的片段，下面介绍具体操作方法。

Step01　启动剪映 App，在首页界面中单击"开始创作"按钮，进入素材选择界面。选择一个视频文件，单击"添加"按钮，将素材添加到时间轴中，如图 2.41 所示。

图　2.41

Step02　选中素材 1，拖曳时间线至视频画面中想要剪切的位置，如图 2.42所示，单击"分割"按钮，将视频分割成两部分，如图 2.43 所示。

Step03　选中分割出来的后半段视频，单击"删除"按钮，即可删除多余的视频片段，如图 2.44 所示。如果想恢复视频的长度，将素材右侧的白色拉杆向右拖动，即可恢复视频长度，如图 2.45 所示。

图 2.42

图 2.43

图 2.44

图 2.45

2.5　素　材　替　换

在进行视频编辑处理时，如果用户对某部分的画面效果不满意，直接删除该素材，势必会对整个剪辑项目产生影响。想要在不影响整个项目的情况下换掉不满意的素材，可以通过剪映 App 中的"替换"功能轻松实现。

Step01　在剪映 App 中导入多段视频素材并添加到时间轴上，选择需要进行替换的素材片段，单击工具栏的"替换"按钮，在弹出的相册中选择一个要替换的视频，此时视频时间会对不上，需要拖动范围框，选择操作范围，如图 2.46 所示。

Step02　执行操作后，选中的素材片段便会被替换成新的视频片段，如图 2.47 所示。

图　2.46　　　　　　　　　　　　　　　　图　2.47

2.6　裁　剪　画　面

用户在前期拍摄视频时，如果发现画面局部有瑕疵，或者构图不太理想，可以在后期利用剪映 App 的"裁剪"功能裁掉部分画面。下面介绍两种具体的操作方法。

方法一，在剪映 App 中导入视频素材并添加到时间轴上，选择素材片段，单击工具栏的"编辑"按钮进入编辑页面，继续单击"裁剪"按钮，如图 2.48 所示。

图　2.48

接下来，❶在"裁剪"对话框的预览区域中拖曳裁剪控制框，对画面进行适当裁剪，❷单击"确定"按钮✓，确认裁剪操作，如图 2.49 所示。

图　2.49

方法二，❶在时间轴选择素材，此时视图中出现红色范围框，❷用两指捏合屏幕，可实现画面放大或缩小的操作，如图 2.50 所示。

图　2.50

2.7　视 频 导 出

当用户完成对视频的剪辑操作后，可以通过剪映 App 的"导出"功能导出 mp4 或者 mov 等格式的成品。下面介绍将视频导出为高清画质的操作方法。

Step01　在剪映 App 中导入一段视频素材，并将其添加到时间轴中，单击 1080P 按钮，如图 2.51 所示。

Step02　将"分辨率"设置为 2K/4K，"帧率"设置为 60，"码率"设置为"较高"（注意，此处的"帧率"参数要与视频拍摄时选择的参数相同，否则即使选择最高的参数也会影响画质），如图 2.52 所示。

Step03　单击"导出"按钮，显示导出进度，导出完成后即可在相册中找到导出的视频文件。

单击

图 2.51

图 2.52

音频编辑

本章素材

在短视频中,音频是非常重要的内容元素。一段好的背景音乐或者语音旁白,不仅可以烘托视频主题,还能够渲染观众情绪,是视频不可或缺的一部分。剪映 App 为用户提供了完备的音频处理功能,支持用户使用各种方式导入音频,也支持用户对音频素材进行剪辑、音频淡化处理、变声和变速处理等。

3.1 添加音频

在剪映 App 中,用户不仅可以自由地调用音乐素材库中不同类型的音乐素材,还可以添加抖音收藏中的音乐,或者提取本地视频中的音乐。本节介绍从不同渠道为视频添加音频的方式。

3.1.1 给视频添加背景音乐

视频

剪映 App 中具有非常丰富的背景音乐曲库,而且进行了十分细致的分类,用户可以根据自己的视频内容或主题来快速选择合适的背景音乐。下面介绍给视频添加背景音乐的具体操作方法。

Step01　导入视频素材并将其添加到时间轴中,单击"关闭原声"按钮将原声关闭,如图 3.1 所示。

Step02　单击"音频"按钮♪,切换至"音频"功能区,再单击"音乐"按钮♫,如图 3.2 所示。

Step03　在"添加音乐"界面的分类中有各种类型的音乐可以使用,如果看到喜欢的音乐,也可以单击图标☆将其收藏,待下次剪辑视频时可以在"收藏"列表中快速选择该背景音乐,如图 3.3 所示。

Step04　在搜索框中输入想要搜索的音乐关键词,如"轻音乐",单击歌名即可进行试听,试听满意后单击"使用"按钮,如图 3.4 所示。

单击

图　3.1

单击

图　3.2

单击

图　3.3

单击

图　3.4

Step05　将时间线拖曳至视频结尾处，单击"分割"按钮 **ⅠⅠ**，如图 3.5 所示。

Step06　单击"删除"按钮 **盦**，将后面多余的音乐删除，如图 3.6 所示。

图　3.5　　　　　　　　　　　　　　图　3.6

3.1.2　给视频添加背景音效

视频

剪映 App 中提供了很多有趣的背景音效，用户可以根据短视频的内容来添加合适的音效，如综艺、笑声、人声、魔法、美食、动物等类型。下面介绍给视频添加场景音效的具体操作方法。

Step01　导入视频素材并将其添加到时间轴中，单击"音频"按钮，切换至"音频"功能区，如图 3.7 所示。单击"音效"按钮，打开"音效"界面，如图 3.8 所示。

Step02　在搜索框中输入想要的内容，如"欢呼"，单击"使用"按钮就可以使用该音效，如图 3.9 所示。

Step03　将时间线拖曳至视频需要发音处，如图 3.10 所示。

3.1.3　提取视频的背景音乐

视频

如果用户看到其他背景音乐好听的视频，可以将其保存到手机中，并通过剪映 App 来提取视频中的背景音乐，将其用到自己的视频中。下面介绍从视频文件中提取背景音乐的具体操作方法。

图　3.7

图　3.8

图　3.9

图　3.10

Step01　导入视频素材并将其添加到时间轴中，单击"音频"按钮🎵，切换至"音频"功能区，如图 3.11 所示。单击"提取音乐"按钮🔲，如图 3.12 所示。

单击

图 3.11

单击

图 3.12

Step02　在弹出的窗口中选择相应的视频素材，单击"仅导入视频的声音"按钮，如图 3.13 所示，即可将提取的音频添加至音频轨道上。

Step03　调整音频素材的持续时长，使其长度和视频素材保持一致，如图 3.14所示。

单击

图 3.13

图 3.14

3.2 音频处理

剪映 App 为用户提供了较为完备的音频处理功能，支持用户在剪辑项目中对音频素材进行淡入淡出、变声、变速和变调等处理。

3.2.1 对音频进行淡入淡出处理

视频

设置音频淡入淡出效果后，可以让短视频的背景音乐显得不那么突兀，从而给观众带来更加舒适的视听感。下面介绍音频进行淡入淡出处理的具体操作方法。

Step01　导入视频素材并将其添加到时间轴中，单击"关闭原声"按钮📢将原声关闭，如图 3.15 所示。

Step02　单击"音频"按钮♪，切换至"音频"功能区，再单击"音乐"按钮⊙。在曲库中，添加一首合适的背景音乐，如图 3.16 所示。

图　3.15

图　3.16

Step03　将时间线拖曳至视频结尾处，❶单击"分割"按钮⧄，❷单击"删除"按钮🗑，将后面多余的音乐删除，如图 3.17 所示。

Step04　在时间轴中选择音频轨道，单击"淡化"按钮▥，如图 3.18 所示。

Step05　在"淡化"页面设置"淡入时长"和"淡出时长"，如图 3.19 所示。淡入是指背景音乐开始响起的时候，声音会缓缓变大；淡出是指背景音乐即将结束的时候，声音会渐渐消失。

图　3.17

图　3.18

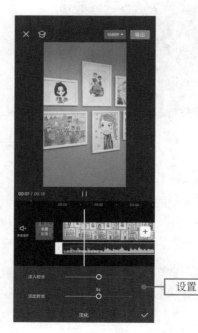

图　3.19

3.2.2　对音频进行变声处理

在处理短视频的音频素材时，用户可以给其增加一些变声的特效，让声音效果变得更加有趣。下面介绍对音频进行变声处理的具体操作方法。

Step01　打开剪映 App，单击"开始创作"按钮，打开视频编辑界面。单击"素材库"按钮，打开素材库选项栏，从中选择一段男孩唱歌的视频素材，单击"添加"按钮，如图 3.20 所示，将其添加到时间轴中，如图 3.21 所示。

图　3.20

图　3.21

Step02　在时间轴中选择视频片段，单击"变声"按钮 ，如图 3.22 所示。

Step03　在"变声"界面中选择"女生"声音进行设置，执行操作后，即可改变视频中的人声效果，如图 3.23 所示。

3.2.3　对音频进行变速处理

使用剪映 App 可以对音频播放速度进行放慢或加快等变速处理，从而制作出一些特殊的背景音乐效果。下面介绍对音频进行变速处理的具体操作方法。

Step01　导入视频素材并将其添加到视频轨道中，在音频轨道中添加一首合适的背景音乐，如图 3.24 所示。

Step02　选择音频轨道，单击"变速"按钮 ，如图 3.25 所示。

图　3.22

图　3.23

图　3.24

图　3.25

Step03　在"变速"界面中向右拖曳滑杆，默认的"倍速"为 1x，将"倍数"调整为 2x，如图 3.26 所示。

　　Step04　在时间轴中，将时间线拖曳至视频结尾处，单击"分割"按钮 ，再单击"删除"按钮 ，将后面多余的音乐删除（使其长度和视频素材保持一致），如图 3.27 所示。

图　3.26

图　3.27

3.2.4　对音频进行变调处理

视频

图　3.28

　　使用剪映 App 的"声音变调"功能可以实现不同声音的效果，如奇怪的快速说话声、男女声音的调整互换等。下面介绍对音频进行变调处理的具体操作方法。

　　Step01　导入包含语音的视频素材并将其添加到视频轨道中，如图 3.28 所示。

　　Step02　选择视频轨道，单击"变速"按钮 ，选择"常规变速"，如图 3.29 所示。如果用户想制作一些有趣的短视频作品，如使用不同播放速率的背景音乐来体现视频剧情的紧凑或舒缓，此时就需要对音频进行变速处理。

Step03　❶选择"声音变调"选项，❷设置变速为 2.0x，❸单击"确定"按钮✓，如图 3.30 所示。预览视频，背景音乐会以 2 倍速播放，整体时长缩短。

图　3.29

❶选择
❷设置
❸单击

图　3.30

3.3　复制链接

视频

复制链接可以直接在抖音 App 中复制其他视频的背景音乐，并在剪映 App 里下载使用。下面介绍使用剪映 App 复制链接的具体操作方法。

Step01　在抖音 App 里发现喜欢的背景音乐后，单击"分享"按钮，如图 3.31 所示。选择"复制链接"选项，如图 3.32 所示。

Step02　复制后，在剪映 App 中粘贴并下载。

Step03　导入视频素材，单击"音频"按钮♪和"音乐"按钮♫，如图 3.33 所示。

Step04　选择"导入音乐"标签页，如图 3.34 所示。

Step05　❶在文本框中粘贴复制的链接，❷单击"下载"按钮，如图 3.35 所示。

Step06　下载完成后单击"使用"按钮，如图 3.36 所示。

图　3.31

图　3.32

图　3.33

图　3.34

图　3.35

图　3.36

Step07　生成音乐轨道，如图 3.37 所示。
Step08　删除多余的音乐轨道，使其和视频长度一致，如图 3.38 所示。

图　3.37

图　3.38

视频

3.4　添加背景音乐并剪辑

可以给原视频素材增添合适或喜欢的背景音乐，剪映 App 的音乐曲库里收录了适用于各种场景的音乐。下面介绍使用剪映 App 制作出合适背景音乐的具体操作方法。

Step01　❶导入视频素材，❷单击"关闭原声"按钮，如图 3.39 所示。

Step02　单击"音频"按钮，如图 3.40 所示。

图　3.39　　　　　　　　　　　　　　　　图　3.40

Step03　单击"音乐"按钮，如图 3.41 所示。

Step04　选择"动感"类型音乐，也可以选择其他类型，如图 3.42 所示。

Step05　选择一首合适的背景音乐，单击可试听，如图 3.43 所示。

Step06　单击"使用"按钮，即可增添成功，如图 3.44 所示。

Step07　❶把时间轴拖动到视频结束的位置，❷单击"分割"按钮，如图 3.45 所示。

Step08　❶选择分割后多余的音频轨道，❷单击"删除"按钮，如图 3.46 所示。

图　3.41

图　3.42

图　3.43

图　3.44

图 3.45　　　　　　　　　　图 3.46

视频

3.5　给猫咪添加音效

可以给原视频素材添加各种有趣的音效，音频效果是剪映 App 素材库里提供的，方便使用。下面介绍使用剪映 App 添加音效的具体操作方法。

Step01　❶导入视频素材，❷单击"音频"按钮♪，如图 3.47 所示。

Step02　单击"音效"按钮✿，如图 3.48 所示。

图 3.47　　　　　　　　　　图 3.48

Step03 ❶转换到"动物"类型，❷选择"猫叫 4"，如图 3.49 所示。

Step04 单击"使用"按钮，即可增添成功，如图 3.50 所示。

图　3.49

图　3.50

Step05 ❶拖动时间轴到视频结束的位置，❷单击"分割"按钮，如图 3.51 所示。

Step06 ❶选择分割后多余的音频轨道，❷单击"删除"按钮，如图 3.52 所示。

图　3.51

图　3.52

视频

3.6 提取音乐并调整音量

可以将其他视频里的背景音乐通过剪映 App 提取出来，然后再应用到自己的视频素材里。下面介绍使用剪映 App 提取音乐的具体操作方法。

Step01 在剪映 App 中导入素材，单击"音频"按钮 🎵，如图 3.53 所示。

Step02 单击"提取音乐"按钮 📋，如图 3.54 所示。

图 3.53 图 3.54

Step03 切换至"视频"界面，❶选择要提取背景音乐的视频，❷单击"仅导入视频的声音"按钮，如图 3.55 所示。

Step04 ❶选择音频轨道，❷拖动右侧滑杆，把时长调节到与视频一致，如图 3.56 所示。

Step05 ❶选择视频轨道，❷单击"音量"按钮 🔊，如图 3.57 所示。

Step06 拖动滑杆，将音量调节为 0，如图 3.58 所示。

Step07 ❶选择音频轨道，❷单击"音量"按钮 🔊，如图 3.59 所示。

Step08 拖动滑杆，将音量调节为 155，如图 3.60 所示。

图　3.55

图　3.56

图　3.57

图　3.58

图 3.59 图 3.60

3.7 抖音收藏

视频

 可以将抖音中收藏的背景音乐直接添加到自己的原视频素材里，剪映 App 由抖音官方推出，因此，App 之间可以联动。下面介绍使用剪映 App 制作抖音收藏的具体操作方法。

Step01 在剪映 App 中导入素材，单击"音频"按钮♪，如图 3.61 所示。

Step02 单击"抖音收藏"按钮♪，如图 3.62 所示。

Step03 单击收藏的音乐，如图 3.63 所示。

Step04 单击"使用"按钮，调节音频时长，如图 3.64 所示。

图 3.61

图　3.62

图　3.63

图　3.64

3.8 录制语音

录制语音起到给原视频增添旁白的功能。旁白也是短视频中常用的元素，在制作后视频将多出语音旁白的声音。下面介绍使用剪映 App 录制语音的具体操作方法。

Step01　在剪映 App 中导入素材，单击"关闭原声"按钮，如图 3.65 所示。

Step02　单击"音频"按钮♪，切入后再单击"录音"按钮🎤，如图 3.66 所示。

Step03　长按红色录音键开始录制旁白，如图 3.67 所示。

Step04　松开红色录音键，自动生成录音轨道，如图 3.68 和图 3.69 所示。

单击

图　3.65

单击

图　3.66

长按

图　3.67

图　3.68

图　3.69

松开

生成

第 4 章

添加字幕

本章素材

为了让视频的信息更丰富，重点更突出，很多视频都会添加一些文字，如视频的标题、字幕、关键词、歌词等。除此之外，为文字增加一些贴纸或动画效果，并将其安排在恰当位置，能令视频画面更具美感。本章专门针对剪映 App 中与文字相关的功能进行讲解，帮助读者制作出图文并茂的视频。

4.1　创建基本字幕

剪映 App 有多种添加字幕的方法，用户可以手动输入，也可以使用识别功能自动添加，还可以使用朗读功能实现字幕和音频的转换。

4.1.1　在视频中添加文字

视频

在剪映 App 中可以输入和设置精彩纷呈的字幕效果，用户可以自由设置文字的字体、颜色、描边、边框、阴影和排列方式等属性，制作出不同样式的文字效果。下面介绍在视频中添加文字内容的具体操作方法。

Step01　在剪映 App 中导入视频素材并将其添加至时间轴中，单击"文字"按钮■，如图 4.1 所示。

Step02　单击"新建文字"按钮■，画面中出现文字输入框，如图 4.2 所示。

Step03　❶在文本编辑功能区的文本框中根据音频输入相应的文字，❷将字号数值设置为 15，如图 4.3 所示。

Step04　❶选择一个绿色样式，在视图中将字幕素材移动至画面最下方的中间位置，❷单击■按钮确定，❸此时的画面效果如图 4.4 所示。

Step05　将时间线移动至视频中第二句歌词开始的位置，选择文字轨道，❶单击"复制"按钮■，复制一个文本，❷将该文本拖动到第一个文本的后边，如图 4.5 所示。

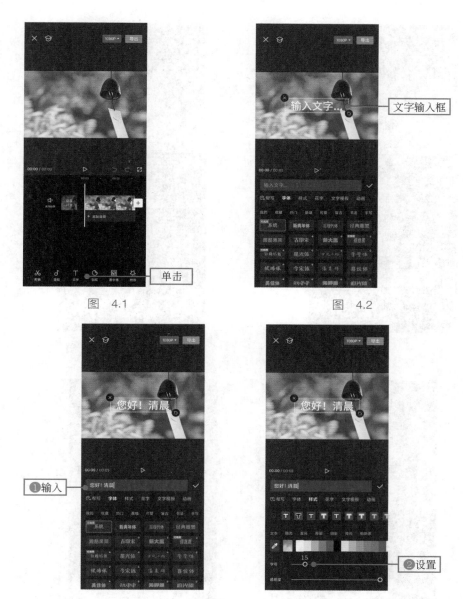

图　4.1

图　4.2

图　4.3

Step06　选择第二段文字轨道，单击"编辑"按钮 Aa，复制一个文本，❶在文字输入框中输入相应的歌词，❷单击 ✓ 按钮确定，如图 4.6 所示。

Step07　参照前面的操作方法为视频添加后面的几句歌词的字幕，将文字素材右侧的白色拉杆向右拖动，如图 4.7 所示。

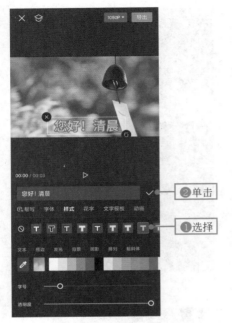

图 4.4

图 4.5

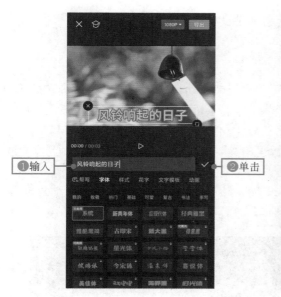
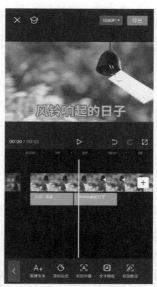

图 4.6

Step08 根据音频中歌词的出现时间，在时间轴中调整好字幕的持续时长，如图 4.8 所示。在给视频添加字幕内容时，不仅要注意文字的准确性，还需要适当减少文字的数量，让观众获得更好的阅读体验。如果短视频中的文字太多，观

图 4.7

图 4.8

众可能把视频都看完了，却没有看清楚其中的文字内容。

视频

4.1.2 将文字自动转换为语音

剪映 App 中的"文本朗读"功能能够自动将视频中的文字内容转换为语音，提升观众的观看体验。下面介绍将文字转换成语音的操作方法。

Step01　在剪映 App 中导入视频素材，将时间线定位至视频的起始位置，单击"文字"按钮T，再单击"新建文本"按钮A+，添加一个文本轨道，如图 4.9 所示。

Step02　在文本编辑功能区中输入相应的文字内容，将文字移动到屏幕下方的位置，❶将字体设置为"经典雅黑"，❷将字号的数值设置为 11，如图 4.10 所示。

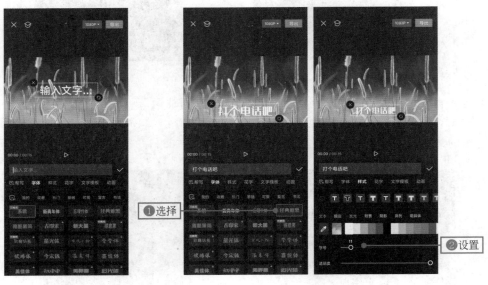

图　4.9　　　　　　　　　　　　　　图　4.10

Step03　复制一个文本轨道，将其移动到第一段文字的后面，在文本编辑功能区的文本框中输入相应的文字，如图 4.11 所示。

Step04　参照上一步的操作方法，为视频添加其他字幕，如图 4.12 所示。

Step05　选择第一段字幕素材，❶单击"文本朗读"按钮Ag，❷在朗读功能区中选择"甜美解说"选项，单击✓按钮确定，如图 4.13 所示。在制作教程类或解说类短视频时，"文本朗读"功能非常实用，可以帮助用户快速做出具有文字配音的视频效果，也可以选择"应用到全部文本"选项，将所有文字进行朗读。

图　4.11

图　4.12

图　4.13

Step06　稍等片刻，即可将文字转换为语音，并自动在时间轴中生成与文字内容同步的音频轨道，如图 4.14 所示。

Step07　参照上面步骤的操作方法，将第二段和第三段文字转换为语音，并调整好文字素材的持续时长，使其和音频素材的长度保持一致，如图 4.15 所示。还可以勾选"应用到全部文字"选项转换所有文字为语音。使用"自动朗读"功能为视频添加音频后，用户还可以在"音频编辑"功能区中调整音量、淡入淡出时长、变声和变速等选项，打造出更具个性化的配音效果。

图　4.14

图　4.15

4.1.3　识别视频中的字幕

视频

剪映 App 的识别字幕功能准确率非常高，能够帮助用户快速识别并添加与视频时间对应的字幕内容，提升视频的创作效率，下面介绍具体的操作方法。

Step01　在剪映 App 中导入带语音的视频素材，在时间轴中将该素材选中，如图 4.16 所示。

Step02　单击"文字"按钮 **T**，单击"识别字幕"按钮 **A**，如图 4.17 所示。

Step03　进入字幕识别界面，单击"开始匹配"按钮，如图 4.18 所示。

Step04　如果用户编辑的视频素材中本身就存在字幕轨道，在"识别字幕"选项中可以勾选"同时清空已有字幕"复选框，快速清除原来的字幕轨道。稍等片刻，即可生成对应的语音字幕，如图 4.19 所示。

Step05　生成文字素材后，用户可以对字幕进行单独或统一的样式修改，以呈现更加精彩的画面效果。选中任意一段字幕素材，如图 4.20 所示。

Step06　设置字体的字号和样式，并在视图中调整好文字素材的大小和位置，注意选择"应用所有字幕"选项，如图 4.21 所示。在识别人物台词时，如果人物说话的声音太小或者语速过快，则会影响字幕自动识别的准确性，因此在完成

字幕的自动识别工作后，一定要检查一遍，及时地对错误的文字内容进行修改。

图 4.16

单击

图 4.17

单击

图 4.18

图 4.19

图　4.20

图　4.21

选择

4.2　添加字幕效果

多使用字幕特效，能够更吸引观众的眼球，让观众更加清晰地了解视频所要讲述的内容。本节介绍 3 种字幕效果的制作方法，帮助读者快速掌握字幕的使用技巧。

4.2.1　制作滚动字幕

视频

滚动字幕（见图 4.22）主要是利用剪映 App 的文本动画和混合模式的滤色功能，同时结合剪映 App 素材库中的素材制作而成，具体操作方法如下。

图　4.22

Step01　在剪映 App 里导入素材。❶把画面缩小并调节到左侧位置；❷单击"文字"按钮，如图 4.23 所示。

Step02　单击"新建文本"按钮，如图 4.24 所示。

图　4.23

图　4.24

Step03　❶输入文字内容；❷选择一个字体样式，如图 4.25 所示。

Step04　❶转换到"排列"类型；❷调节字间距；❸调节行间距，如图 4.26 所示。

图　4.25

图　4.26

Step05 ❶调节文本框位置大小并拖动到右下角；❷单击关键帧按钮 ◇，如图 4.27 所示。

Step06 ❶拖动文字轨道右侧白色拉杆调节时长与视频时长一致；❷调节文本框位置，再拖动到右上角，如图 4.28 所示。

图 4.27

图 4.28

4.2.2 在视频中添加花字效果

视频

剪映 App 中内置了很多花字模板，可以帮助用户一键制作出各种精彩的艺术字效果，下面介绍具体的操作方法。

Step01 在剪映 App 中导入素材并将其添加到时间轴中，单击"文字"按钮 T，再单击"新建文本"按钮 A+，添加一个文字轨道，在"花字"选项中选择一款合适的花字模板，将其添加至时间轴中，如图 4.29 所示。

Step02 在时间轴中选中花字素材，在文字编辑功能区的文本框中输入相应的文字，如图 4.30 所示。

Step03 在时间轴中调整好花字素材的持续时长，并在视图中调整好花字素材的大小和位置，如图 4.31 所示。

Step04 参照前面步骤的操作方法，为视频添加其他花字内容，如图 4.32 所示。

选择

图 4.29

输入

图 4.30

图 4.31

图 4.32

视频

4.2.3 添加贴纸字幕

剪映 App 能够直接给短视频添加字幕贴纸效果,让短视频画面更加精彩有趣,更吸引大家的目光,下面介绍具体的操作方法。

Step01 在剪映 App 中导入素材,单击"文字"按钮，再单击"新建文本"按钮，添加一个文字轨道,在"花字"选项中选择一款合适的花字模板,如图 4.33 所示。

Step02 在时间轴中选中花字素材,在文字编辑功能区的文本框中输入相应的文字, 如图 4.34 所示。

图 4.33

图 4.34

Step03 返回,单击"贴纸"按钮，在贴纸选项中选择或在搜索栏中搜索相应的贴纸,将其添加至时间轴中, 如图 4.35 所示。

Step04 在播放器的显示区域中调整好文字素材和贴纸素材的大小和位置,并在时间轴中调整好素材的持续时间, 如图 4.36 所示。

Step05 根据视频的画面内容为视频添加其他贴纸字幕,如图 4.37 所示。

Step06 预览视频,查看制作的贴纸字幕效果,如图 4.38 所示。使用剪映 App 的"贴纸"功能,不需要用户掌握很高超的后期剪辑操作技巧,只需要用户具备丰富的想象力,同时加上巧妙的贴纸组合,以及对各种贴纸的大小、位置和动画效果等进行适当调整,即可瞬间给普通的视频增添更多生机。

选择

图　4.35

图　4.36

图　4.37

图　4.38

4.3 添加创意字幕特效

用户在刷抖音时，常常可以看见一些极具创意的字幕效果，如文字消散效果、片头镂空文字等，这些创意字幕可以非常有效地吸引用户眼球，引发用户关注和点赞。下面介绍一些常用的创意字幕的制作方法。

视频

4.3.1 制作镂空文字

本案例介绍的是"镂空文字"的制作方法，主要使用剪映 App 的混合模式、文本动画以及关键帧功能，下面介绍具体的操作方法。

Step01　在剪映 App 中的素材库中添加一张黑色图片到视频轨道中，在时间线的起始位置处添加一个文本轨道，输入相应的文字内容，如图 4.39 所示。

Step02　在文本编辑功能区中，将字体设置为"甜甜圈"，如图 4.40 所示。

图　4.39

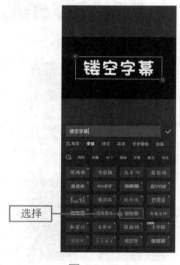

图　4.40

Step03　将文字放大到满屏，如图 4.41 所示。

Step04　在时间轴中选中文字素材，将文字素材和黑场素材的持续时长延长至 5s，使其长度与文字素材保持一致，如图 4.42 所示。

Step05　选中文字素材，将时间线移动至 1s 的位置，❶在文本编辑区中单击 按钮，为视频添加一个关键帧。然后将时间线往后移动到 5s 的位置，❷在视图中用两指捏合的方法将文字旋转并放大，此时剪映 App 会自动再创建一个

关键帧，如图 4.43 所示。完成上述操作后，单击"导出"按钮，将视频导出。

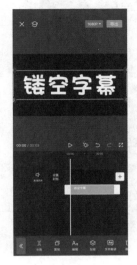

图 4.41

图 4.42

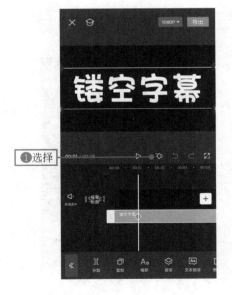

图 4.43

Step06 在剪映 App 中新建一个项目，导入一段背景视频素材并将其添加至时间轴中，如图 4.44 所示。

Step07 单击"画中画"按钮图，在画中画界面单击"新增画中画"按钮⊞，如图 4.45 所示。

图　4.44

图　4.45

单击

Step08　导入刚才导出的黑场视频，如图 4.46 所示。用两指捏合的方式将黑场视频放大至与背景视频一样大小，单击"混合模式"按钮，在"混合模式"选项区中选择"变暗"选项，如图 4.47 所示。

图　4.46

图　4.47

选择

Step09　完成所有操作后，预览视频，查看镂空文字效果，如图 4.48 所示。

图　　4.48

4.3.2　制作卡拉 OK 文字效果

视频

使用剪映 App 的"卡拉 OK"文本动画，可以制作出像真实的卡拉 OK 中一样的字幕动画效果，歌词字幕会根据音乐节奏一个字接着一个字慢慢变换颜色，下面介绍具体的操作方法。

Step01　在剪映 App 中导入一段唱歌的视频素材，如图 4.49 所示。

Step02　将时间线移到开始位置，单击"文字"按钮\mathbf{T}，单击"识别歌词"按钮，如图 4.50 所示。

Step03　进入歌词识别界面，单击"开始匹配"按钮，如图 4.51 所示。

Step04　稍等片刻，轨道中即可自动生成对应的歌词字幕，如图 4.52 所示。

Step05　选择任意一段字幕素材，单击"编辑"按钮，在视图中设置好文字的大小和位置，如图 4.53 所示。

Step06　选中第一段文字素材,单击"动画"按钮,在"入场"动画中选择"卡拉 OK"选项，如图 4.54 所示。

图　4.49

图　4.50

单击

图　4.51

单击

图　4.52

生成

Step07　在卡拉 OK 动画界面，拖动滑杆，将其数值拉至最大，如图 4.55 所示。

Step08　预览视频，查看制作的卡拉 OK 文字效果，如图 4.56 所示。

设置

图 4.53

选择

图 4.54

拖动

图 4.55

图 4.56

视频

4.3.3 制作文字消散效果

本案例介绍的是"文字消散"效果的制作方法，主要使用粒子素材和剪映App的文本动画以及滤色功能，下面介绍具体的操作方法。

Step01　在剪映 App 中导入视频素材并将其添加到视频轨道中，在时间线的起始位置处添加一个文本轨道，输入相应的文字内容，如图 4.57 所示。

Step02　在文本编辑功能区中，将字体设置为"古风字体"，将字号的数值设置为 18，如图 4.58 所示。

图　4.57

图　4.58

Step03　单击"动画"按钮，❶切换至"文本动画"功能区中的"出场"动画选项，选择"逐字虚影"选项，❷设置动画时长，如图 4.59 所示。

Step04　❶选择粒子视频素材，❷单击"添加"按钮，如图 4.60 所示。

Step05　将其添加至时间轴中，单击"切画中画"按钮❌按钮，将其移至画中画轨道，移动视频开始位置到文字即将溶解的位置，选择画中画轨道，适当调整其持续时长，在素材调整区中单击"混合模式"选项框，选择"滤色"选项，去除粒子素材中的黑色部分，如图 4.61 所示。

Step06　预览视频，查看文字消散效果，如图 4.62 所示。

图 4.59

图 4.60

图 4.61

图 4.62

视频

4.4　字幕变动态歌词

　　字幕变动态歌词的制作方法可以把普通的文字内容变成动态歌词显示效果，剪映 App 的识别歌词功能和动画效果组合在一起使用即可实现，如图 4.63 所示。下面介绍使用剪映 App 制作出旋转文字的具体操作方法。

图　4.63

　　Step01　在剪映 App 里导入素材并增添背景音乐，单击"比例"按钮▢，如图 4.64 所示。

　　Step02　选择 9∶16，如图 4.65 所示。

　　Step03　单击❮返回，再单击"背景"按钮◪和"画布模糊"按钮◐，如图 4.66 所示。

　　Step04　切入"画布模糊"页面，选择第 2 个模糊效果，如图 4.67 所示。

　　Step05　单击❮按钮返回，再单击"文字"按钮▉和"识别歌词"按钮▦，如图 4.68 所示。

　　Step06　单击"开始匹配"按钮，如图 4.69 所示。

　　Step07　自动生成的歌词字幕如图 4.70 所示。

　　Step08　❶选择歌词字幕轨道；❷单击"编辑"按钮▧，如图 4.71 所示。

　　Step09　❶在预览区调节字幕大小；❷转换到"花字"类型；❸选择一个花字样式，如图 4.72 所示。

　　Step10　单击"动画"按钮◎，如图 4.73 所示。

图　4.64

图　4.65

图　4.66

图　4.67

单击

图　4.68

单击

图　4.69

生成

图　4.70

❶选择

❷单击

图　4.71

　　Step11　❶选择"旋转飞入"效果；❷拖动滑杆调节动画时长，把其拖动到最右侧，如图 4.74 所示。

❶调节

❷转换

❸选择

图　4.72

单击

图　4.73

Step12　重复以上方法，给其他字幕增添动画效果，如图 4.75 所示。

❶选择

❷拖动

图　4.74

增添

图　4.75

083

4.5　动态文字万能模板

　　动态文字的制作方法是使用剪映 App 里的识别歌词功能和飞入动画效果制作，制作后的文字效果也很适合用来作字幕，如图 4.76 所示。下面介绍使用剪映 App 制作出飞入文字的具体操作方法。

图　4.76

　　Step01　在剪映 App 里导入素材。单击"文字"按钮**T**和"识别歌词"按钮，如图 4.77 所示。

　　Step02　单击"开始匹配"按钮，如图 4.78 所示。

　　Step03　❶选择第一段文字轨道；❷单击"编辑"按钮**Aa**，如图 4.79 所示。

　　Step04　❶选择一个字体样式；❷选择一个排列样式；❸调节大小和位置，如图 4.80 所示。

　　Step05　转换到"动画"类型，❶选择"入场"中的"随机飞入"效果；❷拖动滑杆调节时长，如图 4.81 所示。

　　Step06　❶选择"波浪弹出"；❷拖动滑杆调节时长，如图 4.82 所示。

　　最后用同样的方法给其他文字增添动画效果。

单击

图 4.77

单击

图 4.78

①选择

②单击

图 4.79

③调节

①选择

②选择

图 4.80

图 4.81 图 4.82

第 5 章

视频后期调色

本章素材

视频后期调色是对拍摄的视频进行调整，然后使视频的色彩风格一致，这是视频后期制作中的一个重要环节，但每个人调出的色调都不一样，具体的色调还得看个人的喜好，本章调色案例中的步骤和参数仅为参考，希望读者可以理解调色的思路，能够举一反三。

5.1　视频基本调色方法

调色通常可以分为两部分，首先要进行整体调色，确定整体的风格，然后针对画面细节进行精细调色。

5.1.1　给视频整体调色

视频

整体调色就是确定画面的基本色调，也就是基本校色，让整体不偏色，画面亮部和暗部色调协调。整体调色包括调节色温、亮度、对比度、饱和度等参数，下面介绍具体的操作方法。

Step01　在剪映 App 中导入需要进行调色的素材，并将其添加到视频轨道中，如图 5.1 所示。

Step02　选中视频轨道，单击"调节"按钮，切换至调节功能区，如图 5.2 所示。

Step03　本例是黄昏时候拍摄的草地，颜色较暖，如果想得到正常的色调，需要将"色温"降低一点。黄昏天气能见度较低，需要提高画面"饱和度"，同时需要提高"亮度"和"对比度"，使画面变得比较清新通透，颜色更加鲜活。具体数值参考图 5.3。

Step04　选择 HSL 功能辅助矫正画面颜色，将画面中的橙色元素的饱和度数值调低至 −66，如图 5.4 所示。

Step05　将黄色元素的"色相"设置为 40，绿色元素的"色相"设置为 30、"饱和度"设置为 30，使画面中的绿色更加鲜明，如图 5.5 所示。

图 5.1

图 5.2

图 5.3

Step06　整体调色完成后，查看画面效果，图 5.6 为调色前后的对比图。用户在制作调色类短视频时，可以将原视频和调色后的视频进行对比，这是比较常

用的展现手法,通过对比能够让用户对于调色效果一目了然。对于编辑完成的视频素材,剪映 App 会自动将其保存到剪辑草稿箱中,下次在其中选择该剪辑草稿即可继续进行编辑。

图 5.4 图 5.5

图 5.6

5.1.2 给视频精细调色

精细调色主要调整的是高光、阴影等参数,通常还可以用滤镜帮助做一些风格化处理,下面介绍具体的操作方法。

Step01 继续 5.1.1 节的操作,打开剪辑草稿,在之前调色的基础上,将"高光"设置为 −47,"阴影"设置为 −10,如图 5.7 所示。

Step02 将"光感"设置为 19,"锐化"设置为 20,如图 5.8 所示。

视频

 剪映手机短视频实战

图 5.7

图 5.8

Step03 单击"滤镜"按钮 ，在"复古胶片"选项区中选择"德古拉"滤镜，在"滤镜参数"中将滤镜强度的数值设置为 90，如图 5.9 所示。整体调色完成后，查看画面效果，图 5.10 为调色前后的对比图。

图 5.9

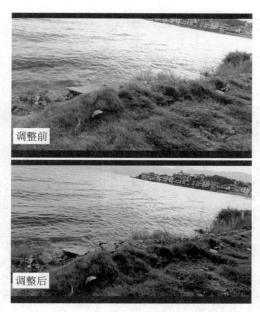

图 5.10

5.2 复古胶片风格调色

视频

复古胶片的画面一般都带有泛黄旧照片的感觉，光晕柔和，饱和度高，一般呈现出暗红、橘黄、蓝绿色调，一看就是有故事的感觉，如图 5.11 所示。下面

图 5.11

介绍复古胶片风格中调色的具体操作方法。

　　Step01　在剪映 App 中导入需要进行调色的素材，并将其添加至时间轴中；单击"调节"按钮，切换至调节功能区，如图 5.12 所示。

　　Step02　设置"亮度"为 −20，"对比度"为 15，如图 5.13 所示。

图　5.12　　　　　　　　　　　　　　　　图　5.13

　　Step03　设置"饱和度"为 −15，"暗角"为 15，为画面营造一种复古的氛围感，如图 5.14 所示。

　　Step04　单击"素材库"，切换至素材库选项栏，从中选择"白场"素材，单击"切画中画"按钮，将其移至画中画轨道；在视图中调整好白场素材的大小，使其覆盖住视频画面，如图 5.15 所示。

　　Step05　选择白场素材，单击"不透明度"按钮，将"不透明度"设置为 45，如图 5.16 所示。

　　Step06　选择照片素材，单击"滤镜"按钮，在"复古胶片"选项区中选择"港风"滤镜，在"滤镜参数"中将滤镜强度的数值设置为 90，如图 5.17 所示。整体调色完成后，查看画面效果，图 5.18 为调色前后的对比图。

图 5.14

图 5.15

图 5.16

图 5.17　　　　　　　　　　　　　　　图 5.18

5.3　动漫风格调色

视频

　　动漫风格的色调整体上会给人一种唯美的感觉，而且整体的颜色明亮度都是偏高的，让颜色有一种朦朦胧胧的感觉，如图 5.19 所示。下面介绍动漫风格调

图　5.19

色的具体操作方法。

 Step01 在剪映 App 中导入需要进行调色的素材，并将其添加至时间轴中；单击"调节"按钮，切换至调节功能区，如图 5.20 所示。

 Step02 设置"饱和度"为 20，"光感"为 30，如图 5.21 所示。

 图 5.20 图 5.21

 Step03 设置"高光"和"色温"为 -50，为画面营造一种纯净清凉的氛围感，如图 5.22 所示。

 图 5.22

Step04　选择照片素材，单击"滤镜"按钮，在"风景"选项区中选择"绿妍"滤镜，在滤镜参数中将滤镜强度的数值设置为80，如图5.23所示。整体调色完成后，查看画面效果，图5.24为调色前后的对比图。

图　5.23

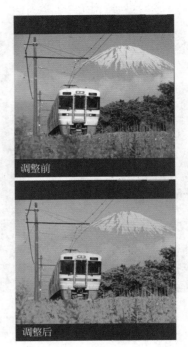

图　5.24

5.4　黑金风格调色

视频

黑金色调指整个视频画面的影调曝光比较暗，整体呈现暗色的影调，这是一款极具豪华氛围感的色调，适用于都市街拍以及扫街人文，如图5.25所示。下面介绍黑金风格调色的具体操作方法。

Step01　在剪映App中导入需要进行调色的素材，并将其添加至时间轴中，如图5.26所示。

Step02　选择照片素材，单击"滤镜"按钮，在"风格化"选项区中选择"泥金"滤镜，在滤镜参数中将滤镜强度的数值设置为80，如图5.27所示。

Step03　单击"调节"按钮，设置"对比度"为50，"饱和度"为 −20，为画面营造一种暗黑的氛围感，如图5.28所示。

图　5.25

图　5.26　　　　　　　　　　　　图　5.27

Step04　设置"高光"为 -50，在 HSL 选项中选择橙色，设置橙色的"饱和度"为 100，提高画面的金色效果，如图 5.29 所示。

图　5.28

图　5.29

5.5　赛博朋克风格调色

视频

　　赛博朋克是网上非常流行的色调，画面以青色和洋红色为主，也就是说这两种色调的搭配是画面的整体主基调，如图 5.30 所示。下面介绍赛博朋克风格调色的具体操作方法。

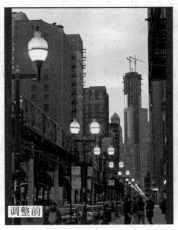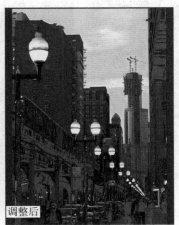

图　5.30

　　Step01　在剪映 App 中导入需要进行调色的素材，并将其添加至时间轴中，如图 5.31 所示。

　　Step02　选择照片素材，单击"滤镜"按钮，在"风格化"选项区中选择"赛博朋克"滤镜，在滤镜参数中将滤镜强度的数值设置为 100，如图 5.32 所示。

　　Step03　在"调节"区域，设置"对比度"为 50，"饱和度"为 50，为画面营造一种蓝红氛围，如图 5.33 所示。

　　Step04　在"曲线"区域，选择红色，在曲线上添加一个点，拖至上方，提高画面中红色强度，如图 5.34 所示。整体调色完成后，查看画面效果，图 5.35 为调色前后的对比图。

图　5.31

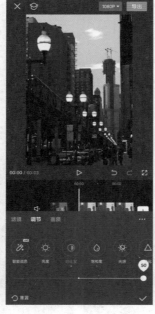

图　5.32　　　　　　　　　　　　　　图　5.33

图　5.34　　　　　　　　　　　　　　图　5.35

5.6 电影风格调色

视频

电影色调一直都是受广大网友喜爱的色调，放在夜景、风光、肖像摄影中都很好看，而且在很多好莱坞电影中经常用来描绘冲突场面，如图 5.36 所示。下面介绍电影风格调色的具体操作方法。

图　5.36

Step01　在剪映 App 中导入需要进行调色的素材，并将其添加至时间轴中；单击"调节"按钮 ，切换至调节功能区。

Step02　设置"饱和度"为 −20，"对比度"为 −30，目的是降低画面的色彩，如图 5.37 所示。

图　5.37

Step03　设置"色温"为 −26，设置"曲线"的白色和蓝色曲线，为画面营造一种灰蓝色氛围，如图 5.38 所示。

图　5.38

Step04　设置"暗角"为 20，单击"滤镜"按钮，在"影视级"选项区中选择"尘烟"滤镜，在滤镜参数中将滤镜强度的数值设置为 100，让画面产生青绿色，如图 5.39 所示。

图　5.39

5.7 森女系风格调色

森女系是指贴近自然，素雅宁静，犹如森林般纯净清新的感觉。森女系风格是时下非常流行的一种风格，如图 5.40 所示。下面介绍森女系风格调色的具体操作方法。

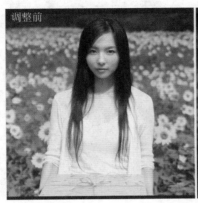

图 5.40

Step01 在剪映 App 中导入需要进行调色的素材，并将其添加至时间轴中；单击"调节"按钮 ，切换至调节功能区，如图 5.41 所示。

Step02 设置"色温"为 −30，目的是降低画面的暖色调，如图 5.42 所示。

图 5.41　　　　　　　　　　　　图 5.42

Step03　在 HSL 区域，设置橙色、黄色和绿色，突出画面的绿色氛围，如图 5.43 所示。

图　5.43

Step04　设置"暗角"为 24，单击"滤镜"按钮，在"复古胶片"选项区中选择"夏威夷"滤镜，在滤镜参数中将滤镜强度的数值设置为 100，让画面产生绿色胶片感，如图 5.44 所示。

图　5.44

5.8 INS 网红风格调色

视频

　　INS 网红风格色调是指整个视频画面的影调曝光比较柔和，整体呈现微红的影调，这是一款极具豪华氛围感的色调，适用于杂志封面和时尚摄影，如图 5.45 所示。下面介绍 INS 网红风格调色的具体操作方法。

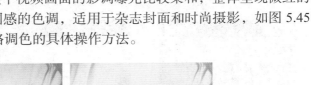

图　5.45

　　Step01　在剪映 App 中导入需要进行调色的素材，并将其添加至时间轴中。选择照片素材，单击"滤镜"按钮 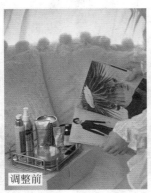，在"精选"选项区中选择"润光"滤镜，在滤镜参数中将滤镜强度的数值设置为 100，如图 5.46 所示。

　　Step02　在"调节"区域设置"色温"为 38，目的是增加暖色调，如图 5.47 所示。

图　5.46

图　5.47

Step03　设置"高光"为 -20，让画面不要有太强的高亮区域，如图5.48所示。

Step04　设置"曲线"的白色和红色曲线，为画面营造一种柔和氛围，如图5.49所示。

图　5.48　　　　　　　　　　　图　5.49

5.9　日系清新风格调色

视频

日系清新风格色调指整个视频画面的影调比较通透，整体呈现天蓝的影调，这是一款非常具有少女氛围感的色调，适用于杂志封面和时尚摄影，如图5.50所示。下面介绍日系清新风格调色的具体操作方法。

Step01　在剪映 App 中导入需要进行调色的素材，并将其添加至时间轴中。选择照片素材，单击"滤镜"按钮，在"基础"选项区中选择"净白"滤镜，将滤镜强度设置为 80，如图5.51所示。

Step02　在"调节"区域将"对比度"设置为 –50，目的是让光线较为柔和，如图5.52所示。

Step03　设置"曲线"的白色曲线，让画面变亮；设置"饱和度"为 50，增加天空的浓度，如图5.53所示。

图　5.50

图　5.51　　　　　　　　　　　　　　图　5.52

Step04　在 HSL 区域，设置橙色和蓝色，突出蓝天，降低皮肤的橙色。设置"阴影"为 38，提高阴影内部的亮度，让画面变得通透，如图 5.54 所示。

图　　5.53

图　　5.54

5.10　港风风格调色

　　港风风格色调一般都带有泛黄旧照片的感觉，颜色浓度高，灯光昏暗，有一种油腻的感觉，橘色和蓝绿色比较多，如图 5.55 所示。下面介绍港风风格调色的具体操作方法。

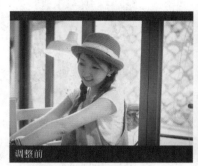
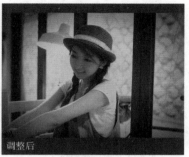

图　　5.55

　　Step01　在剪映 App 中导入需要进行调色的素材，并将其添加至时间轴中，如图 5.56 所示。

　　Step02　单击时间轴的 + 按钮，在"素材库"中选择"黄色背景"素材，并将其添加至时间轴中，如图 5.57 所示。

图　　5.56　　　　　　　　　　　　图　　5.57

Step03　单击"切画中画"按钮 ⚡，将其移至画中画轨道；在视图中调整好素材的大小，使其覆盖住视频画面，如图 5.58 所示。

Step04　单击"混合模式"按钮 ⊡，设置混合模式为"正片叠底"，如图 5.59 所示。

图　5.58　　　　　　　　　　　　　　图　5.59

Step05　单击"调节"按钮 ⚙，设置"对比度"为 30，设置"亮光"为 -20，增加画面浓度，降低高光亮度，如图 5.60 所示。

图　5.60

Step06　设置"阴影"为 -30，设置"暗角"为 25，增加影视效果，如图 5.61 所示。

图　5.61

5.11　咖色婚礼风格调色

视频

咖色婚礼风格色调是一种高级的黑白照片风格，具有单色色调，通常用于婚纱照和人像特写照，也适用于纪实摄影及有故事情节的照片风格，如图 5.62 所示。下面介绍咖色婚礼风格调色的具体操作方法。

Step01　在剪映 App 中导入需要进行调色的素材，并将其添加至时间轴中，如图 5.63 所示。

Step02　单击时间轴的 + 按钮，在"素材库"中选择"咖色背景"素材，并将其添加至时间轴中，如图 5.64 所示。

Step03　单击"切画中画"按钮，将其移至画中画轨道；在视图中调整好素材的大小，使其覆盖住视频画面，如图 5.65 所示。

Step04　单击"混合模式"按钮，设置混合模式为"颜色加深"，如图 5.66 所示。

Step05　选择照片素材，单击"调节"按钮，设置"饱和度"为 -50，将画面颜色设为黑白模式，如图 5.67 所示。设置"曲线"的白色曲线如图 5.68 所示，提高画面亮度。

图 5.62

图 5.63

图 5.64

图　5.65

图　5.66

图　5.67

图　5.68

Step06　设置"色调"为 −10，选择画中画素材，单击"不透明度"按钮 ，设置"不透明度"为 50，如图 5.69 所示。

图　5.69

第6章

特效制作

经常看短视频的人会发现，很多热门的短视频都添加了一些好看的特效，这些特效不仅丰富了短视频的画面元素，而且让视频变得更加炫酷。本章介绍剪映App常用的一些特效的使用方法，帮助读者制作出画面更加丰富的短视频。

本章素材

6.1 镜像特效表现

镜像特效的制作方法可以让城市建筑类图片极具科幻感，在制作后整个画面不再是普通的城市，而是上空飘浮着反转过来的城市的效果，如图6.1所示。下面介绍使用剪映App制作出平行世界的具体操作方法。

视频

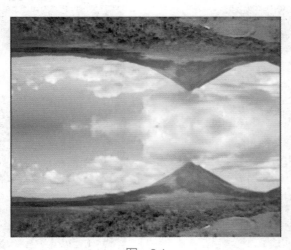

图 6.1

Step01　在剪映App里导入素材。❶选择视频素材；❷单击"编辑"按钮🔄和"裁剪"按钮🔲，如图6.2所示。

Step02　转入"裁剪"页面，裁剪画面到合适尺寸，如图6.3所示。

Step03　单击✅按钮，单击🔙按钮返回，再单击"复制"按钮🔲，如图6.4所示。

图 6.2

图 6.3

Step04　单击 **<** 按钮返回，再单击"画中画"按钮 ◙，❶选择复制的视频；❷单击"切画中画"按钮 ✕，如图 6.5 所示。

图 6.4

图 6.5

Step05　完成以上步骤后，拖动画中画轨迹至起始位置，❶选择画中画轨迹；❷单击"编辑"按钮 ▣，如图 6.6 所示。

Step06 转入"编辑"页面，双击"旋转"按钮⬦，如图 6.7 所示。

图 6.6

图 6.7

Step07 单击"镜像"按钮⬟，翻转画面，如图 6.8 所示。

Step08 单击⟪按钮返回，再单击"比例"按钮▢，选择 1∶1 类型，如图 6.9 所示。

图 6.8

图 6.9

Step09　单击 ❮ 按钮返回，调节两个画面的位置，如图 6.10 所示。

Step10　单击"音频"按钮 ♪ 和"音乐"按钮 ♫ 添加背景音乐，如图 6.11 所示。

图　6.10

图　6.11

6.2　合成月亮特效

　　合成月亮的制作方法可以让夜景图片的空中多出一个又大又明亮的月亮，在制作后，普通的夜空里可以看到月亮缓缓升空的效果，如图 6.12 所示。下面介

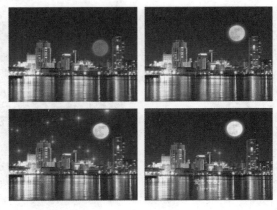

图　6.12

绍使用剪映 App 制作出超级月亮的具体操作方法。

Step01　在剪映 App 里导入素材，再增添背景音乐，如图 6.13 所示。

Step02　❶拖动时间条至 1s；❷单击"贴纸"按钮，如图 6.14 所示。

增添

❶拖动

❷单击

图　6.13　　　　　　　　　　图　6.14

Step03　搜索"月亮"贴纸并选择一个，如图 6.15 所示。

Step04　❶调节贴纸的位置和大小；❷调节贴纸效果的时长至视频结束的位置；❸单击"动画"按钮，如图 6.16 所示。

Step05　❶在"入场动画"选项里选择"向上滑动"；❷拖动滑杆把时长调整至最大，如图 6.17 所示。

Step06　单击按钮返回后再单击"贴纸"按钮，增添一个文字贴纸，❶把文字拖动至视频结束的位置；❷调节文字贴纸的大小和位置；❸单击"动画"按钮，如图 6.18 所示。

Step07　选择"入场动画"里的"向右滑动"，如图 6.19 所示。

Step08　单击按钮返回，再单击"特效"按钮，如图 6.20 所示。

Step09　❶转换至 Bling 类型；❷选择"撒星星 II"，如图 6.21 所示。

Step10　单击按钮返回，调节特效轨道出现的位置，如图 6.22 所示。

选择

图 6.15

❶调节

❷调节

❸单击

图 6.16

❶选择

❷拖动

图 6.17

❷调节

❶拖动

❸单击

图 6.18

图 6.19

图 6.20

图 6.21

图 6.22

6.3　美食集锦短视频

　　本案例介绍的是一种比较基础的转场制作方式，如图 6.23 所示，主要分为两步，首先在剪映 App 中导入多段视频或图像素材，然后在两段视频素材的中间位置添加转场效果，使视频的过渡更加自然，下面介绍具体的操作方法。

图　6.23

　　Step01　打开剪映 App，单击"开始创作"按钮，单击"素材库"按钮，在"片头"选项中选择图 6.24 中的视频素材，并将其添加至时间轴中。

　　Step02　将时间线移动至片头素材的尾端，单击 ✚ 按钮，导入一系列照片素材，如图 6.25 所示。

　　Step03　将时间线定位至素材 1 和素材 2 的中间位置，单击"转场"按钮 ▯，在"热门"选项中选择"叠化"效果，并将其添加至视频轨道，如图 6.26 所示。在添加转场效果后，用户可以通过"转场时长"滑杆来调整转场效果的时长，时间越长，转场越慢。

　　Step04　将时间线定位至素材 2 和素材 3 的中间位置，在"光效"选项中选择"炫光"效果，将其添加至视频轨道，并将"转场时长"设置为 1s，如图 6.27 所示。

　　Step05　参照上一步骤的操作方法，在余下的视频素材中间分别添加"爱心冲击""泛白""快门"以及"眨眼"转场效果，如图 6.28 所示。

选择

图 6.24

图 6.25

设置

图 6.26

选择

图 6.27

Step06　完成所有操作后，再为视频添加一首合适的音乐，预览视频，效果如图 6.29 所示。

图　6.28

图　6.29

6.4　画面无缝衔接转场

视频

本案例介绍的是一种无缝衔接转场的制作方法，主要使用剪映 App 的不透明度和关键帧功能，本例效果如图 6.30 所示，下面介绍具体的操作方法。

图　6.30

Step01　打开剪映 App，在相册中导入 4 段视频素材，适当调整素材的时长，如图 6.31 所示。

Step02　选中素材 1，单击"变速"按钮，在"常规变速"选项中将数值设置为 3.0×，并参照上述操作方式，将素材 2 的播放速度设置为 4.0×，如图 6.32 所示。

图　6.31

图　6.32

Step03　在时间轴选中素材 2，单击"切画中画"按钮⚎将其移动至画中画轨道，置于素材 1 和素材 3 的中间位置；将时间线定位至素材 1 的尾部，选中画中画轨道，单击按钮◈，为视频加上一个关键帧，如图 6.33 所示。

Step04　将时间线移动至画中画素材 2 开始的位置，单击"不透明度"按钮◖，将数值设置为 0%，剪映 App 将会自动在时间线所在的位置再创建一个关键帧，如图 6.34 所示。

Step05　参照 Step03 和 Step04 的操作方式，将余下两段视频素材移动至画中画轨道，并加上关键帧，如图 6.35 所示。

Step06　单击"音频"按钮♩和"音乐"按钮♪，在剪映 App 的音乐库中选择一首合适的音乐，将其添加至时间轴中，并适当调整音频素材的时长，使其和视频素材时长保持一致，如图 6.36 所示。

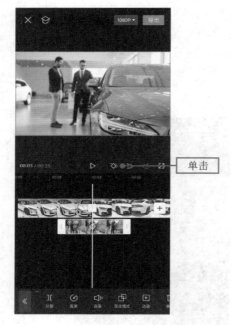

单击

图 6.33

设置

图 6.34

图 6.35

图 6.36

6.5 制作古风婚纱出场效果

视频

本案例介绍的是一种"水墨"画中画素材配合"滤色"混合模式的制作方法，如图 6.37 所示，制作出类似古风效果的视频效果，下面介绍具体的操作方法。

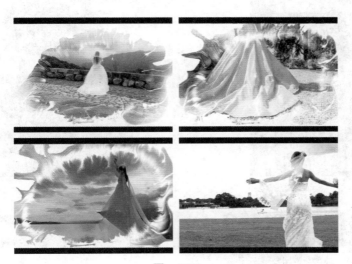

图 6.37

Step01 打开剪映 App，在素材库中导入 4 段婚纱视频素材；单击"变速"按钮 ⏺，在"常规变速"选项中将素材 1 和素材 2 的播放速度设置为 2×，如图 6.38 所示。

Step02 在剪映 App 素材库中导入水墨素材，将其添加至时间轴中，如图 6.39 所示。

Step03 在时间轴选中水墨素材，单击"切画中画"按钮 ⤫，将其移至画中画轨道；在视图中用两指捏合的方法调整好水墨素材的大小和位置，使其覆盖整个视频画面，如图 6.40 所示。

Step04 单击"混合模式"按钮 ⊕，在"混合模式"功能区中选择"滤色"选项，如图 6.41 所示。

Step05 将时间线定位至水墨素材的尾部，选中素材 1，对素材进行适当地剪辑，保留需要使用的画面内容。拖动水墨素材右侧的白色拉杆，使其时长与水墨素材保持一致，如图 6.42 所示。

Step06 复制水墨素材，适当调整素材的持续时长，使其和素材 2 时长保持一致，用相同的方法给其他素材添加水墨素材，如图 6.43 所示。

设置

图　6.38

图　6.39

图　6.40

图　6.41

Step07　单击"音频"按钮♪和"音乐"按钮◑，在剪映 App 的音乐库中选择一首合适的音乐，适当调整音频素材的时长，使其和视频素材时长保持一致，如图 6.44 所示。

拖动

图 6.42 图 6.43

Step08 在时间轴选中音乐素材，单击"淡化"按钮，设置音乐淡入淡出的时间，如图 6.45 所示。

图 6.44 图 6.45

视频

6.6　制作季节转换效果

本案例介绍的是季节转换效果的制作方法，如图 6.46 所示，主要使用剪映 App 的自然特效、滤镜以及关键帧功能，下面介绍具体的操作方法。

图　6.46

Step01　打开剪映 App，导入一段夏天风景的视频素材，如图 6.47 所示。

Step02　复制视频素材，单击"切画中画"按钮，将素材移至画中画轨道；单击"滤镜"按钮，在"黑白"选项区中选择"默片"滤镜，如图 6.48 所示。

Step03　❶在"调节"选项区中选择"曲线"特效，❷拖动绿色通道的曲线，让绿色植物区域产生落雪效果，如图 6.49 所示。

Step04　在"调节"选项区中选择"高光"特效，设置高光参数，让雪景更逼真，如图 6.50 所示。

Step05　将时间线定位至视频开始的位置，单击"特效"按钮，单击"画面特效"按钮，在"自然"选项区中选择"大雪"特效，将其添加至时间轴中，如图 6.51 所示。

Step06　选中画中画素材，将该素材移动到时间线开始的位置（与上面的素材重叠），单击"不透明度"按钮，设置不透明度为 100%，单击按钮，为视频打上一个关键帧，如图 6.52 所示。

Step07　移动时间线到视频中间的位置，继续单击"不透明度"按钮，设置不透明度为 0%，此时剪映 App 将会自动在时间线所在位置再创建一个关键帧，如图 6.53 所示。

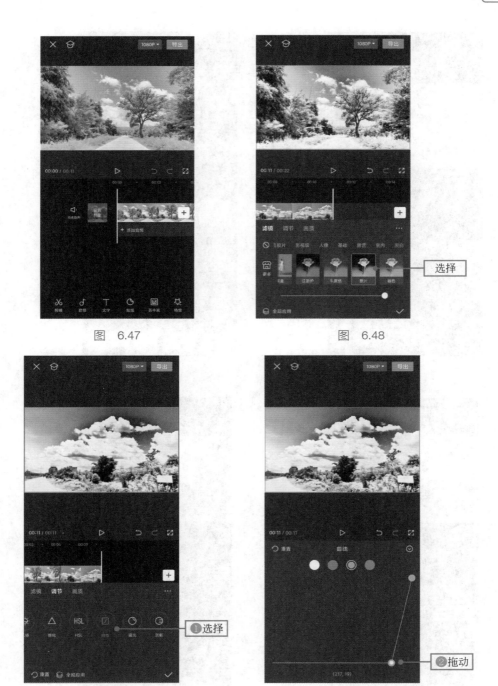

图 6.47

图 6.48

图 6.49

图 6.50

图 6.51

图 6.52

图 6.53

Step08 将"大雪"特效的时长调整到与视频素材的持续时长一致，如图 6.54 所示。

Step09 单击"音频"按钮♪ 和"音乐"按钮◎，在剪映 App 的音乐库中选择一首合适的音乐，适当调整音频素材的持续时长，使其和视频素材时长保持一致。在时间轴选中音乐素材，单击"淡化"按钮▥，设置音乐淡入淡出的时间，如图 6.55 所示。

图 6.54

设置

图 6.55

6.7 制作人物分身合体效果

本案例介绍的是人物分身合体效果的制作方法，如图 6.56 所示，主要使用剪映 App 的定格和智能抠像功能，下面介绍具体的操作方法。

视频

Step01 打开剪映 App，单击"开始创作"按钮，在素材库中选择一段人物奔跑的视频素材，将其添加至时间轴中，如图 6.57 所示。

Step02 将时间线移动至想要定格的位置，单击"定格"按钮▣，执行操作后，即可在轨道中生成定格片段，如图 6.58 所示。

Step03 选中定格片段，单击"切画中画"按钮⚒，拖曳定格片段与主视频起始处对齐，并适当调整定格片段的持续时长，使其长度和主视频轨道中的第 1 段素材的长度保持一致，如图 6.59 所示。

图　　6.56

图　6.57

单击

图　6.58

　　Step04　将时间移动至第二个想要定格的位置，单击"定格"按钮▣，执行操作后，即可在轨道中生成第二个定格片段，如图 6.60 所示。

　　Step05　将定格片段拖曳至画中画轨道，并适当调整其持续时长，使定格片段的尾端与主视频轨道中的第二段素材的尾端对齐，如图 6.61 所示。

　　Step06　参照 Step04 和 Step05 的操作方法，制作出第三个定格片段，如图 6.62 所示。

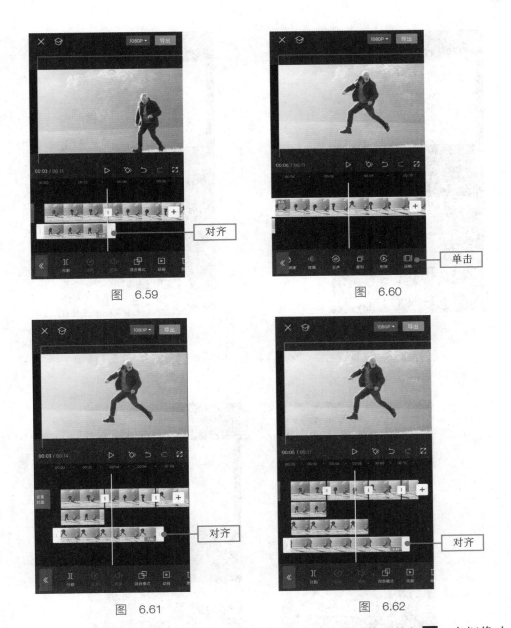

图 6.59

图 6.60

图 6.61

图 6.62

Step07 在时间轴中选中第一个定格片段，单击"抠像"按钮，在抠像功能区中勾选"智能抠像"选项，如图 6.63 所示。

Step08 参照 Step07 对剩余的两个定格片段进行抠像处理，执行操作后，画面中将会同时出现 4 个人物，如图 6.64 所示。

图　6.63

图　6.64

Step09　完成所有操作后，即可制作出人物分身合体的效果，预览视频，效果如图 6.65 所示。

图　6.65

6.8 制作飞龙在天合成效果

视频

本案例介绍的是飞龙在天合成效果的制作方法，如图 6.66 所示，主要使用剪映 App 的画中画和色度抠图功能，下面介绍具体的操作方法。

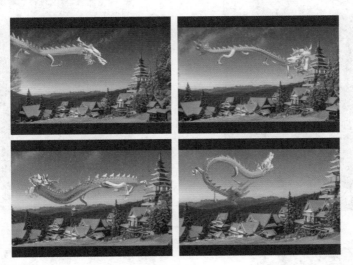

图 6.66

Step01 打开剪映 App，先导入一组视频素材，在素材库中搜索一段飞龙的绿幕素材，将其添加至时间轴，如图 6.67 所示。

Step02 选中飞龙素材，单击"切画中画"按钮，将飞龙素材移至画中画轨道，如图 6.68 所示。

Step03 ❶单击"抠像"按钮，在抠像功能区中单击"色度抠图"按钮，❷在视图中将"取色器"移动到绿色区域，如图 6.69 所示。

Step04 ❶单击"强度"按钮，❷拖曳"强度"滑杆，将其参数设置为 100，视频画面中的绿色便会被去除，如图 6.70 所示。

Step05 在时间轴选择飞龙素材，在视图中将其移动到合适的位置，如图 6.71 所示。

Step06 单击"音频"按钮和"音乐"按钮，在剪映 App 的音乐库中选择一首合适的音乐，适当调整音频素材的持续时长，使其和视频素材时长保持一致，如图 6.72 所示。

Step07 完成所有操作后，即可制作出飞龙在天的合成效果，预览视频，效果如图 6.73 所示。

图　6.67

图　6.68

图　6.69

①单击

②设置

图　6.70

图　6.71

图　6.72

图　6.73

视频

6.9　制作大屏幕抠像合成效果

本案例介绍的是大屏幕抠像合成的制作方法，如图 6.74 所示，主要使用剪映 App 的绿幕素材以及画中画和色度抠图功能，下面介绍具体的操作方法。

图　6.74

Step01　打开剪映 App，先导入一组视频素材，如图 6.75 所示。

Step02　在视频中搜索一组大屏幕抠像素材，将其导入时间轴中，如图 6.76 所示。

图　6.75

图　6.76

Step03　选中大屏幕素材，单击"切画中画"按钮⚒，将其移至画中画轨道，适当调整大屏幕素材的持续时长，使其和视频素材时长保持一致，如图 6.77 所示。

Step04　单击"抠像"按钮⚒，在抠像功能区中单击"色度抠图"按钮，在视图中将"取色器"移动到绿色区域，如图 6.78 所示。

图　6.77

图　6.78

Step05　❶单击"强度"按钮，❷拖曳"强度"滑杆，将其参数设置为 50，视频画面中的绿色便会被去除，如图 6.79 所示。

Step06　在时间轴选择视频素材，用两指捏合的方法在视图中将其缩小并移动到大屏幕的位置，如图 6.80 所示。

Step07　单击"音频"按钮♪和"音乐"按钮⚒，在剪映 App 的音乐库中选择一首合适的音乐，将时间线移动到视频末尾，单击"分割"按钮⚒切割视频，单击"删除"按钮⚒将多余的视频删除，如图 6.81 所示。

Step08　单击"淡化"按钮⚒，给音乐添加淡入淡出效果，如图 6.82 所示。

图 6.79

图 6.80

图 6.81

图 6.82

6.10　制作视频融合效果

视频

本案例介绍的是视频融合效果的制作方法，如图 6.83 所示，主要使用剪映 App 的绿幕素材以及画中画和色度抠图功能，下面介绍具体的操作方法。

图　6.83

Step01　打开剪映 App，导入两组要相互融合的视频素材，如图 6.84 所示。

Step02　选中其中一个素材，单击"切画中画"按钮，将其移至画中画轨道，适当调整大屏幕素材的持续时长，使其和另一个视频素材时长保持一致，如图 6.85 所示。

Step03　单击"蒙版"按钮，切换至"蒙版"功能区，选中"圆形"蒙版，如图 6.86 所示。

Step04　在视图中调整好蒙版的大小和显示区域，并拉动按钮羽化蒙版边缘，使画面过渡更加自然，如图 6.87 所示。

Step05　在视图中调整好画中画素材的大小，并将其移动至画面的右侧，如图 6.88 所示。

Step06　将时间线移动至视频 3s 的位置，单击按钮，为视频添加一个关键帧，如图 6.89 所示。

Step07　单击"不透明度"按钮，将其参数设置为 0，此时剪映 App 会自动在时间线所在位置再创建一个关键帧，如图 6.90 所示。

图　6.84

图　6.85

图　6.86

图　6.87

图 6.88

图 6.89

Step08 单击"音频"按钮♪和"音乐"按钮◎，在剪映 App 的音乐库中选择一首合适的音乐，完成所有操作后，即可制作出两个视频的融合效果，如图 6.91 所示。

图 6.90

图 6.91

视频

6.11　制作中秋节合成效果

本案例介绍的是中秋夜和背景合成的制作方法，如图 6.92 所示，主要使用剪映 App 的画中画和滤色功能，下面介绍具体的操作方法。

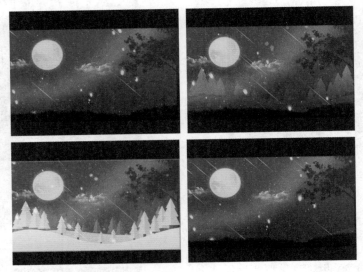

图　6.92

Step01　打开剪映 App，导入两组中秋节相关的视频素材，如图 6.93 所示。

Step02　选中其中一个素材，单击"切画中画"按钮，将其移至画中画轨道，适当调整素材的持续时长，使其和另一个视频素材时长保持一致，如图 6.94 所示。

Step03　单击"混合模式"按钮，❶选择"滤色"选项，❷将不透明度的数值设置为 80，如图 6.95 所示。

Step04　在添加画中画素材后，针对一些地平线不太明显的情况，如果想让两个画面的衔接处更加自然，可以为素材应用"线性"蒙版后调整羽化值，来使过渡更加自然。单击"蒙版"按钮，❶选择"线性蒙版"选项，❷在视图中将线条拉动至松树顶端的位置，拉动按钮羽化蒙版边缘，使画面过渡得更加自然，❸单击"反转"按钮让蒙版镜像，如图 6.96 所示。

Step05　单击"关闭原声"按钮，单击"音频"按钮和"音乐"按钮，在剪映 App 的音乐库中选择一首合适的音乐，如图 6.97 所示。

Step06　单击"淡化"按钮，设置淡入时长和淡出时长为 6s；在时间轴中调整好素材持续时长，使 3 段素材的长度保持一致，如图 6.98 所示。

图　6.93

图　6.94

图　6.95

图　6.96

图　　6.97

图　　6.98

第 7 章

动感卡点视频

卡点视频是一种非常注重音乐旋律和节奏动感的短视频，当音乐的节奏感越强，鼓点的起伏越大，用户也会更容易找到节拍点。本章介绍几种卡点视频的制作方法。

7.1　蒙版卡点：制作魔幻孔雀

本案例介绍的是"魔幻孔雀"的制作方法，效果如图 7.1 所示，主要使用剪映 App 的滤镜、自动踩点和蒙版功能，下面介绍具体的操作方法。

图　7.1

Step01　在剪映 App 中导入一张孔雀的图像素材，单击"音频"按钮♂，切换至"音频"功能区，再单击"音乐"按钮♬，在音乐库中选择一首合适的卡

点音乐，将其添加至时间轴中，如图 7.2 所示。

　　Step02　单击"踩点"按钮，选择"踩节拍 I"选项，执行操作后，即可在音频轨道中添加黄色的节拍点，如图 7.3 所示。当用户激活"自动踩点"按钮，系统会自动为音频打上节拍点，除此之外，用户还可以手动踩点，根据音频的律动，手动为音频打上节拍点。

图　7.2

图　7.3

　　Step03　将孔雀素材和音乐素材的持续时长调整为 10s，如图 7.4 所示。

　　Step04　在时间轴选中孔雀素材，单击"复制"按钮，复制一个素材。单击"切画中画"按钮，将复制的素材移动到画中画轨道。将画中画素材移动到孔雀素材的下方，与其位置平齐，如图 7.5 所示。

　　Step05　选中画中画素材，单击"滤镜"按钮，在"黑白"选项区中选择"蓝调"滤镜，如图 7.6 所示。

　　Step06　选中画中画素材，将时间线移动到第一个节拍点的位置，单击"分割"按钮，将素材分割开，根据音乐素材上的节拍点位置对素材进行分割，如图 7.7 所示。

　　Step07　选中分割出的第 1 段素材，单击"蒙版"按钮，选中"圆形"蒙版，单击"反转"按钮，反转蒙版，并在视图中调整好蒙版的大小和位置，控制需要亮灯的区域，如图 7.8 所示。参照上述操作方式，为余下分割出来的片段添加不同形状的蒙版。

　　Step08　完成所有操作后，预览视频，效果如图 7.9 所示。

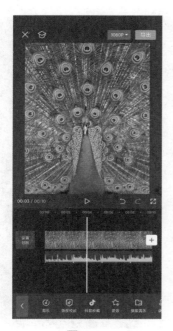

图 7.4

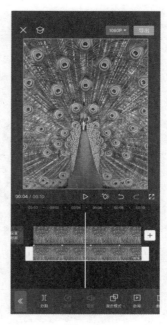

图 7.5

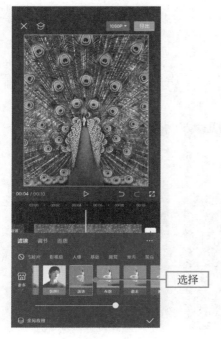

图 7.6

选择

图 7.7

单击

选择

图　7.8　　　　　　　　　　　　　　图　7.9

视频

7.2　曲线变速卡点：制作美食短片

本案例将使用曲线变速卡点方法制作一个美食短片，效果如图7.10所示，主要使用剪映App的手动踩点、曲线变速功能，下面介绍具体的操作方法。

图　7.10

Step01　在剪映 App 中导入多段视频素材（每段视频长度最好在 10s 以上），单击"音频"按钮♪，切换至"音频"功能区。单击"提取音乐"按钮导入音乐素材，如图 7.11 所示。

Step02　单击"踩点"按钮，根据音乐节拍，单击"✚添加点"按钮手动添加节拍点，在音频轨道中添加黄色的节拍点，如图 7.12 所示。

图　7.11

图　7.12

Step03　选中素材 1，单击"变速"按钮，选择"曲线变速"中的"自定"选项，如图 7.13 所示。

Step04　在素材调整区域中往下滑动，在自定义设置列表中分别把第 1 个和第 5 个点拉高，适当调整中间位置上的第 2~4 三个点之间的距离，如图 7.14 所示。

Step05　选中素材 2，参照 Step04 的操作，单击"变速"按钮，选择"曲线变速"选项中的"自定"选项，在自定设置列表中分别把第 1 个和第 5 个点拉高，适当调整中间位置上的第 2~4 三个点之间的距离，如图 7.15 所示。

Step06　参照 Step04 的操作方式，为素材 3、素材 4 添加变速效果，如图 7.16 所示。

Step07　将时间线定位至第 1 个节拍点的位置，调整素材 1 的持续时长，使其尾部与第 1 个节拍点对齐，调整素材 2、素材 3、素材 4 的持续时长，并分别与后续的节拍点对齐，如图 7.17 所示。完成所有操作后，预览视频，效果如图 7.18 所示。

图 7.13

图 7.14

图 7.15

图 7.16

图　7.17

图　7.18

7.3　分屏卡点：制作演唱会氛围短片

视频

本案例介绍的是"分屏卡点"的制作方法，效果如图 7.19 所示，主要使用剪映 App 的自动踩点、蒙版以及画中画功能，下面介绍具体的操作方法。

图　7.19

Step01　打开剪映 App，导入一段视频素材。单击"音频"按钮，切换至"音频"功能区，再单击"音乐"按钮，在音乐库中选择一首合适的卡点音乐，将其添加至时间轴中，如图 7.20 所示，

Step02　单击"踩点"按钮，根据音乐节拍，单击"自动踩点"按钮，选择"踩节拍 II"选项，如图 7.21 所示。

图　7.20

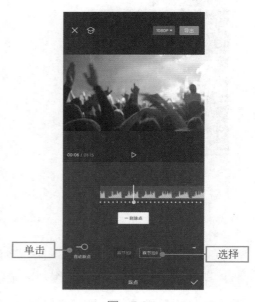

图　7.21

Step03　执行操作后，即可在音频轨道中添加黄色的节拍点；选中视频轨道，单击"蒙版"按钮，选择"矩形"蒙版，在视图中调整好蒙版的形状和大小，并拖动"圆角"按钮，为蒙版拉出圆角，如图 7.22 所示。

Step04　单击"复制"按钮，复制视频素材，单击"切画中画"按钮，将复制的素材移动至画中画轨道，使其起始点对齐音频中的第 2 个节拍点；在视图中将画中画素材移动至画面的左侧，如图 7.23 所示。

Step05　复制画中画轨道的视频，在时间轴移动复制的视频，使其起始点对齐音频中的第 3 个节拍点。在视图中将画中画素材移动至画面的右侧，如图 7.24 所示。

Step06　将视频素材（包括画中画轨道的视频素材）在第 5 个节拍点处进行切割，并删除多余的视频，如图 7.25 所示。

Step07　在时间轴中复制视频素材，每个视频复制 4 次，如图 7.26 所示。

Step08　在时间轴中将画中画的视频素材也分别复制 4 次，如图 7.27 所示。

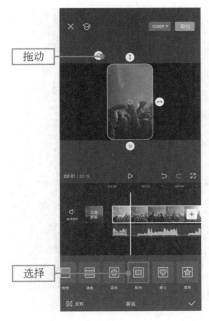

拖动

选择

图 7.22

图 7.23

图 7.24

图 7.25

图 7.26

Step09　在视频轨道，选择复制的第 2 个视频素材，单击 "替换" 按钮，如图 7.28 所示。

图　7.27

图　7.28

Step10　在素材库中将该视频替换成另一个视频素材，在画中画轨道，选择复制的第 2 个视频素材，单击"替换"按钮，将该视频替换成另一个视频素材，在视图中移动素材，调整其位置到最左边，如图 7.29 所示。

Step11　用同样的方法将视频轨道和画中画轨道的后面视频进行替换，替换成不同的素材，如图 7.30 所示。

图　7.29

图　7.30

Step12　完成所有操作后，预览视频，效果如图 7.31 所示。

图　7.31

7.4　拍照卡点：制作婚纱定格视频

视频

本案例介绍的是"卡点定格拍照"的制作方法，主要使用剪映 App 的边框特效和自动踩点功能，如图 7.32 所示。下面介绍具体的操作方法。

图　7.32

Step01　在剪映 App 的素材库中选择几段婚纱照的视频素材，并将其添加至视频轨道，单击"音频"按钮 ♪，切换至"音频"功能区，再单击"音乐"按钮 ♪，在音乐库中选择一首合适的卡点音乐，将其添加至时间轴中，如图 7.33 所示，

Step02　单击"踩点"按钮 ☒，根据音乐节拍，单击"自动踩点"按钮，选择"踩节拍 I"选项，如图 7.34 所示。

图 7.33 图 7.34

Step03　执行操作后，即可在音频轨道中添加黄色的节拍点；选中第 1 个素材，将时间线定位至第 1 个节拍点的位置，单击"定格"按钮，执行操作后，轨道区域即可生成一段时长为 3s 的定格片段，如图 7.35 所示。

Step04　选中定格片段，将其时长调整为 0.5s，并删除后面多余的视频片段，如图 7.36 所示。

Step05　将时间线定位至第 1 段素材和定格片段的中间位置，单击"转场"按钮，在"拍摄"选项中选择"快门"效果，如图 7.37 所示。

Step06　将时间线定位至定格片段开始的位置，单击"滤镜"按钮，选择"黑白"选项中的"快照 I"滤镜效果，并调整其持续时长与定格片段的时长保持一致，如图 7.38 所示。

Step07　将时间线定位至定格片段开始的位置，单击"特效"按钮，在"边框"选项区中选择"白胶边框"特效，如图 7.39 所示。在时间轴调整特效持续时长与定格片段的时长保持一致，如图 7.40 所示。

Step08　将时间线定位至定格片段开始的位置，单击"音效"按钮，在搜索框输入"快门"，给定格处添加快门音效，如图 7.41 所示。

Step09　参照 Step05~Step08 的操作方式，为余下视频素材添加定格、转场、滤镜及音效，可以用不同的边框效果给视频添加滤镜特效，如图 7.42 所示。

图　7.35

图　7.36

图　7.37

图　7.38

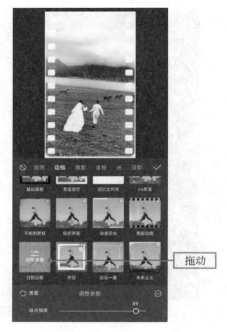

图 7.39

图 7.40

图 7.41

图 7.42

7.5 缩放卡点：制作眩晕图片效果

视频

缩放卡点的制作方法是使用剪映 App 自带的缩放画面效果来让视频变大变小，制作后视频画面就会来回变化，富有节奏感，如图 7.43 所示。下面介绍使用剪映 App 制作缩放卡点的具体操作方法。

图 7.43

Step01 在剪映 App 的素材库中选择 4 幅照片素材，并将其添加至时间轴，单击"音频"按钮♪，切换至"音频"功能区，再单击"音乐"按钮，在音乐库中选择一首合适的卡点音乐，将其添加至时间轴中，如图 7.44 所示，

Step02 单击"踩点"按钮，根据音乐节拍，单击"自动踩点"按钮，选择"踩节拍 I"选项，如图 7.45 所示。

图 7.44

单击

选择

图 7.45

Step03　将每幅照片素材的结尾处调整到节拍点的位置上，如图 7.46 所示。

Step04　选择第 1 幅照片；选择"动画"里的"组合动画"选项，选择"放大弹动"动画，如图 7.47 所示。

选择

图　7.46　　　　　　　　　　　　　图　7.47

Step05　选择第 2 幅照片，选择"扭曲拉伸"动画，如图 7.48 所示。

Step06　选择第 3 幅照片，选择"缩小弹动"动画，如图 7.49 所示。

Step07　用以上同样方法给其他照片素材增添"滑入波动"动画，如图 7.50 所示。

Step08　单击"滤镜"按钮，转换到"人像"类型，选择"冷白"滤镜，如图 7.51 所示。

Step09　单击 按钮返回并拖动滤镜轨道两侧拉杆调节时长，与素材时长相同，如图 7.52 所示。

Step10　单击"转场"按钮，设置转场为"闪白"效果，单击"全局应用"按钮，将闪白效果应用于所有转场，如图 7.53 所示。

Step11　单击"特效"按钮，选择"图片玩法"类型，如图 7.54 所示。

Step12　转换到"运镜"类型，选择"摇摆运镜"特效，如图 7.55 所示。

图　7.48

图　7.49

图　7.50

图　7.51

图　7.52

图　7.53

图　7.54

图　7.55

7.6　魔方卡点：制作动感相册

视频

　　魔方卡点的制作方法可以把普通的平面视频和图片变成立方体动画的效果，这种效果由剪映 App 提供，可直接使用，美观便捷，如图 7.56 所示。下面介绍使用剪映 App 制作出魔方卡点的具体操作方法。

图　　7.56

　　Step01　在剪映 App 里导入素材并增添一段背景音乐。选择音频轨道，单击"踩点"按钮，如图 7.57 所示。

　　Step02　拖动时间轴到要踩点的位置，单击"+添加点"按钮，如图 7.58 所示。

图　　7.57

图　　7.58

单击

Step03　用以上相同方法给音频增添其他节拍点，选择第 1 段视频，拖动右侧拉杆调节第 1 段视频时长和第 1 个节拍点位置相同，如图 7.59 所示。

Step04　用同样方法调节其他视频轨道时长到节拍点的位置，如图 7.60 所示。

图　7.59

图　7.60

Step05　选择第 1 段视频，单击"蒙版"按钮，选择"镜面"蒙版，调节蒙版大小，如图 7.61 所示。用相同方法给其他素材增添蒙版。

Step06　选择"动画"里的"组合动画"选项，选择"魔方Ⅱ"动画，如图 7.62 所示。用以上相同方法给其他素材增添蒙版和动画。

Step07　单击"转场"按钮，给画面添加"水滴"转场效果，单击"全局应用"按钮，将效果应用于所有转场，如图 7.63 所示。

Step08　时间线定位至片段开始的位置，单击"特效"按钮，单击"画面特效"按钮，选择"星火炸开"画面特效，如图 7.64 所示。

Step09　单击按钮返回并拖动特效轨道两侧拉杆调节时长，与素材时长相同，如图 7.65 所示。

Step10　完成所有操作后，预览视频，效果如图 7.66 所示。

图　7.61

图　7.62

图　7.63

图　7.64

图　7.65　　　　　　　　　　　　图　7.66

第8章

制作个人风采短片

本章制作几部展示个人风采的短片，短片中运用了卡点功能进行节奏调整，运用滤镜进行调色，使用蒙版镜面功能进行画面分割，通过转场和动感特效来晕染动画过渡效果，通过增加片头、片尾动画丰富短片的节奏。

本章素材

8.1 梦幻少女短片制作

视频

本例使用多幅照片叠加出一个小短片，用于展示个人魅力。通过不同的画面拼图和滤镜效果来制作入场交错动画，将静态画面制作成动态画面，最后将文字动画呈现在画面中，如图 8.1 所示。

图　8.1

8.1.1　依据音乐节拍调节素材

依据音乐节拍调节素材是根据背景音乐的节拍点来决定每一段素材的时长，在制作后素材之间的变化呈现卡点效果。下面介绍使用剪映 App 制作出依据音乐节拍调节素材的具体操作方法。

Step01　在剪映 App 里导入素材并增添音乐，给音频轨道增添节拍点，如图 8.2 所示。

Step02　❶选择第一段素材轨道；❷拖动右侧拉杆调节时长与音频第一个节拍点对齐，如图 8.3 所示。其余素材操作方法与此相同。

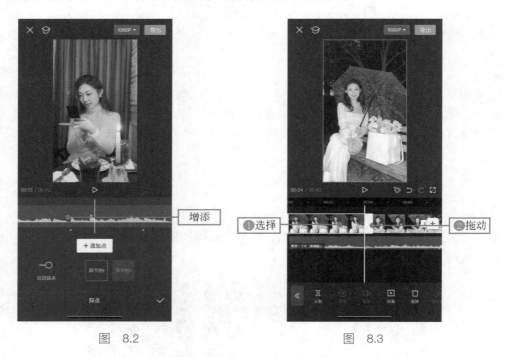

图 8.2　　　　　　　　　　　　　　　图 8.3

8.1.2　用羽梦滤镜制作梦幻粉紫风格

羽梦滤镜是给原素材增添一层风格化滤镜，使原照片的色调变成粉紫色。羽梦滤镜是剪映 App 里的一种滤镜效果，除此之外还有许多其他滤镜。

Step01　❶选择第一段素材轨道；❷单击"滤镜"按钮⛶，如图 8.4 所示。

Step02　❶选择"风格化"里的"羽梦"滤镜；❷拖动滑杆调节参数；❸单击"全局应用"按钮，如图 8.5 所示。

8.1.3　用蒙版分割制作画面拼图效果

蒙版分割是利用蒙版的镜面效果把画面分成拼图一样的 3 部分。

Step01　单击"蒙版"按钮⬛，如图 8.6 所示。

Step02　❶选择"镜面"蒙版；❷在视图区域将其放大，如图 8.7 所示。

图 8.4

图 8.6

图 8.5

图 8.7

Step03　单击 **<** 返回，再单击"复制"按钮 **▣**，如图 8.8 所示。

Step04　❶选择复制的部分；❷单击"切画中画"按钮 **⤬**，将其移到画中画轨道，如图 8.9 所示。

图 8.8　　　　　　　　　　图 8.9

Step05　用相同方法再复制一次第一段视频，把两段画中画轨道位置与第一段视频轨道对齐，如图 8.10 所示。

Step06　❶选择第一段画中画轨道；❷单击"蒙版"按钮 **▣**，如图 8.11所示。

Step07　在预览区向上拖动蒙版，如图 8.12 所示。

Step08　用同样方法，把第二段画中画轨道的蒙版向下拖动，以使画面拼接完整，如图 8.13 所示。

8.1.4　制作入场动画

入场动画是给素材增添使用剪映 App 里的动画效果，制作后的素材在进入画面时会有动态效果。

Step01　❶选择第三段视频轨道；❷单击"动画"按钮 **▶**，如图 8.14 所示。

Step02　选择"入场动画"选项，如图 8.15 所示。

Step03　❶选择"渐显"动画；❷拖动滑杆调节时长到最大，如图 8.16 所示。

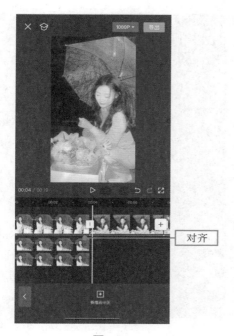

图　8.10

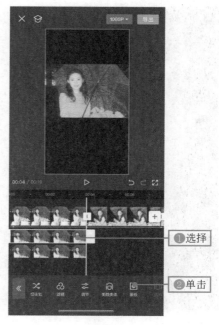

图　8.11

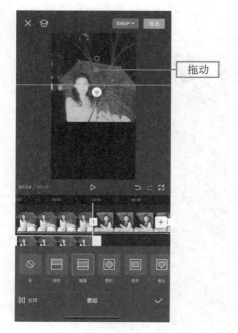

图　8.12

图　8.13

图 8.14

图 8.15

Step04 ❶选择第四段视频轨道；❷选择"轻微放大"动画；❸拖动滑杆调节时长为 1s，如图 8.17 所示。

图 8.16

图 8.17

8.1.5 制作屏幕交错动画

滑动动画是入场动画里的一种,制作后素材会被分为几部分交错前后进入画面。

Step01 ❶选择第一段视频轨道;❷选择"向左滑动"动画;❸拖动滑杆调节时长到最大,如图 8.18 所示。

Step02 用同样方法给两段画中画增添"向右滑动"动画,如图 8.19 所示。

图 8.18

图 8.19

8.1.6 制作泡泡特效

泡泡特效是给视频增添一种画面特效,使画面随着特效变换展现出不同的氛围感。下面介绍使用剪映 App 制作出泡泡特效的具体操作方法。

Step01 ❶拖动时间轴到第三段视频起始位置;❷单击"特效"按钮❇,如图 8.20 所示。

Step02 ❶转换到"氛围"类型;❷选择"夏日泡泡 I"特效,如图 8.21 所示。

Step03 拖动特效轨道右侧拉杆调节时长到与第五段视频轨道起始位置对齐,如图 8.22 所示。

Step04 单击"新增特效"按钮,选择"氛围"里的"星火炸开"特效,如图 8.23 所示。

①拖动

②单击

图　8.20

①转换

②选择

图　8.21

拖动

图　8.22

选择

图　8.23

8.1.7　制作动感特效

动感特效也是特效的一种，其中包括"抖动""闪光灯""波纹"等特效。

Step01　单击"新增特效"按钮，❶转换到"动感"类型；❷选择"抖动"特效，如图 8.24 所示。

Step02　拖动时间轴到第二段视频轨道起始位置，单击"新增特效"按钮，选择"渐隐闭幕"，如图 8.25 所示。

图　8.24

图　8.25

Step03　单击第四个转场选项◻，如图 8.26 所示。

Step04　❶转换到"光效"类型；❷选择"炫光"；❸拖动滑杆调节时长，如图 8.27 所示。

8.1.8　给文字制作循环动画

循环动画是给文字部分增添动画效果。下面介绍使用剪映 App 制作出循环动画的具体操作方法。

单击

图 8.26

①转换

②选择

③拖动

图 8.27

Step01　选择识别歌词功能增添字幕，①选择第一段文字轨道；②单击"编辑"按钮Aa，如图 8.28 所示。

Step02　①选择字体样式；②在预览区将其放大；③选择"花字"选项，如图 8.29 所示。

Step03　①选择一个花字样式；②选择"动画"选项，如图 8.30 所示。

Step04　①转换到"循环"类型；②选择"波浪Ⅲ"动画；③拖动滑杆调节速度，如图 8.31 所示。

Step05　用相同方法给其他文字增添相同动画，①选择最后一段文字轨道；②单击"动画"按钮，如图 8.32 所示。

Step06　①选择"循环"里的"投影颤抖"动画；②拖动滑杆调节速度，如图 8.33 所示。

①选择

②单击

图 8.28

图 8.29

图 8.30

图 8.31

图 8.32

图　8.33

8.2　真人变动漫效果的短片制作

视频

　　本案例首先通过酷炫的方式给素材制作甩入动画效果，然后制作人像的动漫和黑白线条效果，并添加"关月亮"特效，最后制作关键帧蒙版特效，如图 8.34 所示。

图　8.34

8.2.1 制作甩入动画效果

甩入动画是给素材增添一种"甩入"的动画效果。下面介绍使用剪映 App 制作出甩入动画的具体操作方法。

Step01 导入素材并增添音乐，❶设置视频时长为 10s；❷拖动时间轴到 6s；❸单击"分割"按钮，如图 8.35 所示。

Step02 ❶选择第二段素材轨道；❷单击"动画"按钮，选择"入场动画"选项，如图 8.36 所示。

Step03 ❶选择"向右下甩入"动画；❷拖动滑杆调节时长为 2.0s，如图 8.37 所示。

Step04 ❶选择第一段视频轨道；❷单击"复制"按钮，如图 8.38 所示。

图 8.35

图 8.36

图 8.37

1 选择

2 单击

图　8.38

8.2.2　制作漫画和黑白线条效果

日系漫画给人物图片增添一种漫画玩法，制作后可以将真实的人像图片变为动漫人物的形象。

Step01　依次选择"特效"→"图片玩法"→"日系"选项，如图 8.39 所示。

Step02　返回，单击"画中画"按钮，❶选择复制的视频轨道；❷单击"切画中画"按钮，如图 8.40 所示。

Step03　把画中画轨道拖动到起始位置，返回，再单击"特效"按钮，如图 8.41 所示。

Step04　❶依次选择"画面特效"→"漫画"选项；❷选择"黑白线描"特效，如图 8.42 所示。

8.2.3　添加"关月亮"特效

"关月亮"特效是一种画面特效，制作后画面上会出现一个月亮图案并且其亮度从亮变暗。下面介绍使用剪映 App 制作出"关月亮"特效的具体操作方法。

图　8.39

图　8.40

图　8.41

图　8.42

Step01　返回，拖动特效右侧拉杆调节时长到与第一段视频时长相同，如图 8.43 所示。

Step02　返回，再单击一次"画面特效"按钮，❶转换到"氛围"类型；❷选择"关月亮"特效，如图 8.44 所示。

图　8.43

图　8.44

Step03　返回，单击"作用对象"按钮，如图 8.45 所示。

Step04　选择"画中画"选项，如图 8.46 所示。

8.2.4　制作关键帧蒙版动画

关键帧蒙版动画是给蒙版增添关键帧，制作后蒙版变成会移动的蒙版。下面介绍使用剪映 App 制作出关键帧蒙版动画的具体操作方法。

Step01　❶调节特效位置；❷用同样方法再增添两个特效，再调节特效时长和第二段视频相同，如图 8.47 所示。

Step02　❶返回，拖动时间轴到起始位置；❷选择画中画轨道；❸单击关键帧按钮 ◈，增添一个关键帧；❹单击"蒙版"按钮，如图 8.48 所示。

图　8.45

图　8.46

图　8.47

图　8.48

Step03 ❶选择"线性"蒙版；❷调节蒙版位置，把蒙版拖动到顶部，如图 8.49 所示。

Step04 ❶拖动时间轴到画中画轨道结束的位置；❷调节蒙版位置，把蒙版拖动到底部，如图 8.50 所示。

图 8.49

图 8.50

<div style="text-align: right">

第 9 章

</div>

片头镜头切换效果

剪映 App 的蒙版可以制作很多特殊效果，本章用蒙版制作线条移动片头效果和四宫格片头效果，这种效果常用于片头和镜头切换。

本章素材

9.1 线条移动片头效果制作

剪映 App 的蒙版可以制作很多特殊效果，本例用蒙版制作线条移动和画面分割的动画，这种动画常用于片头和镜头切换效果，如图 9.1 所示。

视频

图 9.1

9.1.1 导入素材库资源

本案例是通过线条分割画面间的转场，首先用到的素材库是剪映 App 自带的资源部分，在制作时可直接在素材库里挑选需要用到的素材来使用。下面介绍使用剪映 App 素材库的具体操作方法。

Step01 在剪映 App 里导入一段素材，单击"切画中画"按钮，再单击"新增画中画"按钮，如图 9.2 所示。

Step02 转换到"素材库"类型，如图 9.3 所示。

剪映手机短视频实战

图　9.2

图　9.3

Step03　❶选择白色背景素材；❷单击"添加"按钮，如图 9.4 所示。

Step04　导入后，❶放大画面到占满屏幕；❷单击"蒙版"按钮，如图 9.5
所示。

图　9.4

图　9.5

9.1.2 制作线条动画

镜面蒙版是剪映 App 里的蒙版之一，这个蒙版可以做成白色线条效果。

Step01 ❶选择"镜面"蒙版；❷在预览区把蒙版缩小成线条状，再调节位置，如图 9.6 所示。

Step02 ❶拖动时间轴到 1s 的位置；❷单击关键帧按钮，添加一个关键帧，如图 9.7 所示。

Step03 ❶拖动时间轴到起始位置；❷向上拖动线条到移出画面；❸自动生成关键帧；❹单击"导出"按钮，如图 9.8 所示。

Step04 导出效果如图 9.9 所示。

Step05 导出完成后，返回主界面，单击"开始创作"按钮，如图 9.10 所示。

Step06 导入第二段素材，用同样方法制作一条从左到右移动的线条，如图 9.11 所示。

图 9.6

图 9.7

图 9.8

Step07 ❶向右拖动线条轨道，使其右侧和第二段素材结束位置对齐；❷依次单击"切画中画"按钮❌和"新增画中画"按钮⊞，如图 9.12 所示。

图　9.9

图　9.10

图　9.11

图　9.12

9.1.3 制作分割画面动画

线性蒙版是剪映 App 里的蒙版之一，这个蒙版可以把画面分割成两部分。下面介绍使用剪映 App 制作出线性蒙版的具体操作方法。

Step01　❶导入第一段添加了线条的素材；❷放大画面到占满屏幕；❸拖动时间轴到线条完全显示出的位置；❹单击"分割"按钮，如图 9.13 所示。

Step02　❶选择第一段素材的后面部分；❷单击"蒙版"按钮⊘，如图 9.14 所示。

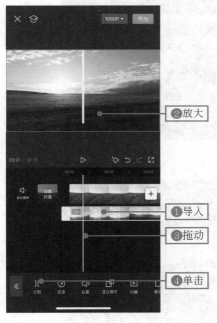

图　9.13

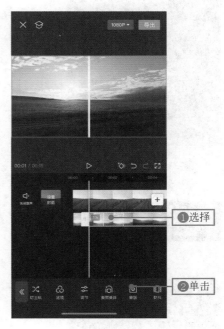

图　9.14

Step03　❶选择"线性"蒙版；❷调节蒙版位置，顺时针旋转蒙版 90°，如图 9.15 所示。

Step04　单击✓返回，再单击"复制"按钮▣，如图 9.16 所示。

Step05　选择复制的轨道，单击"切画中画"按钮⤬，将其移到画中画轨道并使其和原轨道对齐，❶选择复制的轨道；❷单击"蒙版"按钮⊘，如图 9.17 所示。

Step06　选择"反转"选项，如图 9.18 所示。

Step07　❶拖动时间轴到两段画中画的起始位置；❷单击关键帧◇按钮，给两段画中画的起始位置各增添一个关键帧，如图 9.19 所示。

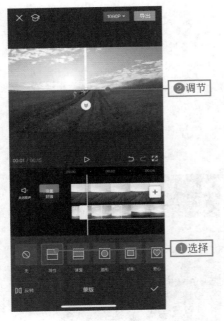

图 9.15

图 9.16

图 9.17

图 9.18

Step08　❶拖动时间轴到 2s 位置；❷选择原画中画轨道；❸调节画面位置，向右拖动移出画面；❹自动生成关键帧，如图 9.20 所示。

图　9.19

图　9.20

Step09　❶选择复制的画中画轨道；❷调节画面位置，向左拖动移出画面；❸自动生成关键帧，如图 9.21 所示。

Step10　❶拖动时间轴到第二段素材的线条完全显示出来后再删除第一段素材多余部分；❷选择第二段素材轨道；❸单击"分割"按钮，如图 9.22 所示。

Step11　选择第二段素材轨道的后面部分，单击"切画中画"按钮，将其移至画中画轨道，最后增添背景音乐，如图 9.23 所示。

图　9.21

图 9.22

图 9.23

9.2 四宫格片头效果制作

　　四宫格的制作是为了给之后剪辑视频时做备用素材用，本节制作完成后会呈现出微信"朋友圈"中四宫格的样式，如图 9.24 所示。下面介绍使用剪映 App 制作出四宫格的具体操作方法。

　　Step01　在微信"朋友圈"里选择 4 张黑色图片并配上文案后单击"发表"按钮，如图 9.25 所示。

　　Step02　在朋友圈截图保存刚刚发布的四宫格，如图 9.26 所示。

　　Step03　在剪映 App 里导入素材，单击"比例"按钮▣，如图 9.27 所示。调节原图片比例是因为四宫格是 1∶1 的比例，因此，在制作视频时也要把视频里图片素材的比例调节为 1∶1。

　　Step04　❶选择 1∶1 比例；❷调节所有图片素材的大小到铺满屏幕，如图 9.28 所示。

　　Step05　增添背景音乐，❶选择音频轨道；❷单击"踩点"按钮▣，如图 9.29 所示。踩节拍点是为了让视频随着音乐节奏卡点，根据音乐的快慢决定视频中图片的变换节奏，剪映 App 提供了自动踩点方式供选择。

　　Step06　❶选择"自动踩点"选项；❷选择"踩节拍 I"选项，如图 9.30 所示。

图 9.24

图 9.25

图 9.26

图 9.27

图 9.28

图 9.29

图 9.30

Step07　❶选择第一段视频轨道；❷拖动右侧拉杆调节时长到与第一个节拍点对齐，如图 9.31 所示。调节时长是为了让视频中卡点的地方与音乐节奏位置相同。

Step08　用同样方法调节剩余素材时长，然后删除多余音频轨道，如图 9.32 所示。

图　9.31　　　　　　　　　　图　9.32

Step09　❶选择第一段视频轨道；❷单击"动画"按钮，选择"组合动画"选项，如图 9.33 所示。组合动画是给视频素材增添一种动画特效，剪映 App 里提供了非常多的动画特效可以选择。

Step10　选择"旋转降落"动画，如图 9.34 所示。

Step11　❶选择第二段视频轨道；❷选择"斜切"动画，如图 9.35 所示。

Step12　用同样方法给其他素材增添动画效果，如图 9.36 所示。

Step13　导入四宫格截图，放大到占满屏幕；❶拖动画中画轨道右侧拉杆调节时长到与视频时长相同；❷单击"混合模式"按钮，如图 9.37 所示。

Step14　混合模式是把多个不同的画面叠加在一起，❶拖动时间轴到起始位置；❷依次单击"画中画"按钮和"新增画中画"按钮，如图 9.38 所示。

图　9.33

图　9.34

图　9.35

图　9.36

Step15　选择"滤色"效果,如图 9.39 所示。

图　9.37

<table>
<tr><td>①拖动</td></tr>
<tr><td>②单击</td></tr>
</table>

图　9.38

Step16　❶拖动时间轴到起始位置；❷单击"新增画中画"按钮，如图 9 .40 所示。

选择

图　9.39

①拖动

②单击

图　9.40

第 10 章

抖音的道具和模板特效

本章素材

视频

抖音 App 和剪映 App 是同一公司旗下的产品，抖音 App 具有丰富的道具和模板，比剪映 App 更为简单快捷，本章通过几个实用的例子来练习使用道具和模板制作精彩的短视频。

10.1　使用容颜变老道具

容颜变老的制作方法是使用抖音 App 里的"变老"特效制作而成，此特效可以看到自己容貌逐渐变老的过程，如图 10.1 所示。下面介绍使用抖音 App 制作容颜变老特效的具体操作方法。

图　10.1

Step01　打开抖音 App，单击底部中间的加号按钮 +，进入快拍模式后单击"特效"按钮，如图 10.2 所示。

Step02　搜索"慢慢变老"特效并选择一个使用，如图 10.3 所示。

图 10.2

图 10.3

Step03　单击拍摄按钮,如图 10.4 所示。

Step04　再单击一次拍摄按钮即可停止拍摄,完成后增添音乐,单击"下一步"按钮可预览效果及发布,如图 10.5 所示。

图 10.4

图 10.5

视频

10.2　使用水面倒影道具

水面倒影的制作方法是使用抖音 App 里的特效制作而成，此特效可以把没有水的地面拍出倒影的效果，如图 10.6 所示。下面介绍使用抖音 App 制作出水面倒影的具体操作方法。

图　10.6

Step01　打开抖音 App，单击底部中间的加号按钮 +，进入快拍模式后单击"特效"按钮，如图 10.7 所示。

Step02　搜索"水面倒影"特效并选择一个使用，如图 10.8 所示。

Step03　单击拍摄按钮，尽量在同一水平线上移动拍摄，镜面效果更佳，如图 10.9 所示。

Step04　控制自己想要的拍摄时间，再单击一次拍摄按钮停止拍摄，如图 10.10 所示。

图　10.7

图　10.8

图　10.9

图　10.10

视频

10.3　使用银杏叶落道具

银杏叶落的制作方法是使用抖音 App 里的特效制作而成，此特效可以一键去除素材原背景，如图 10.11 所示。下面介绍使用抖音 App 制作出银杏叶落的具体操作方法。

图　10.11

Step01　打开抖音 App，单击底部中间的加号按钮＋，进入快拍模式后单击"特效"按钮，如图 10.12 所示。

Step02　搜索"银杏叶落"特效并使用，如图 10.13 所示。

Step03　单击拍摄按钮，直到结束，如图 10.14 所示。

Step04　依次单击"贴纸"和"导入"按钮，如图 10.15 所示。

Step05　选择一张素材图，如图 10.16 所示。

Step06　单击"智能抠图"按钮，如图 10.17 所示。

Step07　处理完成后单击"完成"按钮，如图 10.18 所示。

Step08　返回到编辑页面，可调节素材大小和位置，如图 10.19 所示。

图　10.12

图　10.13

图　10.14

图　10.15

选择

图　10.16

单击

图　10.17

单击

图　10.18

调节

图　10.19

10.4　使用动物基因道具

视频

　　动物基因的制作方法是使用抖音 App 里的"测一测"特效制作而成，此特效可以检测用户的动物属性，如图 10.20 所示。下面介绍使用抖音 App 制作出动物基因的具体操作方法。

Step01　打开抖音 App，单击底部中间的加号按钮 +，进入快拍模式后单击"特效"按钮，如图 10.21 所示。

Step02　搜索"测动物基因"特效并使用，如图 10.22 所示。

Step03　单击拍摄按钮，如图 10.23 所示。

Step04　系统开始自动检测。完成后增添音乐，单击"下一步"按钮可预览效果及发布，如图 10.24 所示。

图　10.20

图　10.21

图　10.22

图　10.23　　　　　　　　　　　　　　　　　图　10.24

10.5　使用动态光影道具

视频

　　动态光影的制作方法是使用抖音 App 里的特效制作而成，配合模糊变清晰的转场特效，如图 10.25 所示。下面介绍使用抖音 App 制作出动态光影的具体操作方法。

图　10.25

Step01　打开抖音 App，单击底部中间的加号按钮 +，如图 10.26 所示。

Step02　默认进入快拍模式后，单击"相册"按钮，如图 10.27 所示。

图　10.26　　　　　　　　　　　　　图　10.27

Step03　选择一张素材图，如图 10.28 所示。

Step04　切入编辑页面，单击"特效"按钮，如图 10.29 所示。

Step05　切入特效页面后，❶转换到"转场"类型；❷选择"变清晰"转场特效，如图 10.30 所示。

Step06　拖动时间轴到变清晰的位置，❶转换到"梦幻"类型；❷长按"金粉"选项到结束；❸单击"保存"按钮，如图 10.31 所示。

Step07　单击"选择音乐"按钮，如图 10.32 所示。

Step08　选择一首合适的音乐，如图 10.33 所示。

Step09　单击"自动字幕"按钮，如图 10.34 所示。

Step10　操作后，显示字幕，如图 10.35 所示。

Step11　单击"文本"按钮，如图 10.36 所示。

Step12　❶选择一个字体；❷选择一个描边效果的颜色；❸单击✅按钮，如图 10.37 所示。

选择

图　10.28

单击

图　10.29

②选择

①转换

图　10.30

③单击

②长按

①转换

图　10.31

图 10.32

图 10.33

图 10.34

图 10.35

图 10.36

图 10.37

Step13　❶调节字幕位置；❷单击"下一步"按钮，如图 10.38 所示。

Step14　切入"发布"界面后，单击缩略图可预览效果，单击"发布"按钮即可发布视频，如图 10.39 所示。

图 10.38

图 10.39

10.6 使用碟片封面模板

视频

喜欢的歌的制作方法是使用抖音 App 里的特效制作而成，此特效可以把自己的照片变成碟片的样子跟随音乐旋转，如图 10.40 所示。下面介绍使用抖音 App 制作出喜欢的歌的具体操作方法。

图　10.40

Step01　打开抖音 App，进入快拍模式后，转换到"模板"，选择"经典"里的"喜欢的歌"模板，如图 10.41 所示。

Step02　单击"剪同款"按钮，如图 10.42 所示。

Step03　选择一张素材图，单击"下一步"按钮，如图 10.43 所示。

Step04　单击"贴纸"按钮，如图 10.44 所示。

Step05　单击"歌词"按钮，如图 10.45 所示。

Step06　选择一首背景音乐，如图 10.46 所示。

Step07　单击"使用"按钮，如图 10.47 所示。

Step08　单击字幕，如图 10.48 所示。

选择

转换

图　10.41

单击

图　10.42

选择

单击

图　10.43

单击

图　10.44

单击

图 10.45

选择

图 10.46

单击

图 10.47

单击

图 10.48

Step09　选择"卡拉 OK"字体，如图 10.49 所示。

Step10　选择一个字体颜色，如图 10.50 所示。完成后可调节字幕位置。

图　10.49

图　10.50

10.7　使用唯美特效模板

视频

唯美特效的制作方法是使用抖音 App 里的模板特效制作而成，此特效使用起来简单便捷，只用增添 4 张素材照片即可，如图 10.51 所示。下面介绍使用抖音 App 制作出唯美特效的具体操作方法。

Step01　打开抖音 App，进入快拍模式后，转换到"模板"类型，如图 10.52 所示。

Step02　选择"热门"里的"唯美治愈"模板，如图 10.53 所示。

Step03　单击"剪同款"按钮，如图 10.54 所示。

Step04　选择 4 张素材照片，单击"下一步"按钮，如图 10.55 所示。

Step05　单击"贴纸"按钮，如图 10.56 所示。

图　10.51

图　10.52

图　10.53

Step06　单击"歌词"按钮，如图 10.57 所示。

Step07　选择一首背景音乐，如图 10.58 所示。

图 10.54

选择

单击

图 10.55

单击

图 10.56

单击

图 10.57

图　10.58

10.8　使用超强变身卡点道具

视频

　　超强变身的制作方法是使用抖音 App 里的特效道具，这个道具是专门制作变身短视频的特效，如图 10.59 所示。下面介绍使用抖音 App 制作出超强变身的具体操作方法。

Step01　打开抖音 App，单击底部中间的加号按钮 +，如图 10.60 所示。

Step02　默认进入快拍模式后，单击"特效"按钮，如图 10.61 所示。

Step03　进入特效界面后，❶在搜索框中输入"超强"二字；❷选择"超强变身术"特效；❸单击"增添图片"按钮，如图 10.62 所示。

Step04　切入照片界面，选择素材，如图 10.63 所示。

Step05　执行以上操作后，素材增添完成。长按拍摄选项直到结束，如图 10.64 所示。

Step06　拍摄录制完成后，自动切入编辑页面，单击"特效"按钮，如图 10.65 所示。

Step07　❶转换到"自然"类型；❷长按"星星"特效到结束；❸单击"保存"按钮，如图 10.66 所示。

Step08　返回到编辑页面，可查看刚刚增添的特效效果，如图 10.67 所示。

图　10.59

图　10.60

图　10.61

Step09　单击"贴纸"按钮，选择"歌词"类型，如图 10.68 所示。

Step10　选择一首背景音乐，如图 10.69 所示。

图 10.62

图 10.64

图 10.63

图 10.65

图 10.66

图 10.67

图 10.68

图 10.69

Step11 增添音乐后，单击歌词字幕，如图 10.70 所示。

Step12 选择"蒸汽波"样式，如图 10.71 所示。

Step13 ❶调节字幕位置；❷单击"下一步"按钮，如图 10.72 所示。

图 10.70

图 10.71

Step14　切入"发布"界面后，单击缩略图可预览效果，单击"发布"按钮即可发布视频，如图 10.73 所示。

图 10.72

图 10.73

视频

10.9 使用名画变身道具

名画变身的制作方法是使用抖音 App 里的特效制作而成，此特效可以把自己的脸替换成名画人物的脸，如图 10.74 所示。下面介绍使用抖音 App 制作出名画变身特效的具体操作方法。

图 10.74

Step01　打开抖音 App，单击底部中间的加号按钮 +，进入快拍模式后，转换到"模板"类型，如图 10.75 所示。

Step02　❶转换到"经典"类型；❷选择"名画变身"模板，如图 10.76 所示。

Step03　单击"剪同款"按钮，如图 10.77 所示。

Step04　选择一张素材照片，单击"下一步"按钮，如图 10.78 所示。

Step05　完成以上操作后，显示进度，如图 10.79 所示。

Step06　制作完成后系统会自动增添一个"名画变身术"标签，不想要此标签可以单击后进行删除操作，如图 10.80 所示。

图 10.75

图 10.76

图 10.77

图 10.78

图 10.79

图 10.80